中国民族乐器规划系列教材

葫芦丝、巴乌吹奏教程

宋 乐 编著

苏州大学出版社

图书在版编目(CIP)数据

葫芦丝、巴乌吹奏教程/宋乐编著. —苏州：苏州大学出版社，2023.7
中国民族乐器规划系列教材
ISBN 978-7-5672-4184-8

Ⅰ.①葫… Ⅱ.①宋… Ⅲ.①民族管乐器-吹奏法-中国-教材②巴乌-吹奏法-教材 Ⅳ.①J632.19

中国版本图书馆CIP数据核字(2022)第251838号

书　　名	葫芦丝、巴乌吹奏教程
主　　编	宋　乐
责任编辑	汤定军
装帧设计	凌屹亨　吴　钰
出版发行	苏州大学出版社(Soochow University Press)
社　　址	苏州市十梓街1号　邮编：215006
印　　装	苏州市深广印刷有限公司
网　　址	www.sudapress.com
邮　　箱	sdcbs@suda.edu.cn
邮购热线	0512-67480030
销售热线	0512-67481020
开　　本	889 mm×1 194 mm　1/16　印张：8.5　字数：176千
版　　次	2023年7月第1版
印　　次	2023年7月第1次印刷
书　　号	ISBN 978-7-5672-4184-8
定　　价	50.00元

凡购本社图书发现印装错误，请与本社联系调换。服务热线：0512-67481020

目 录

概论 / 1

 一、葫芦丝、巴乌的结构与吹奏指法 / 1

 二、葫芦丝、巴乌的吹奏姿态 / 3

 三、葫芦丝、巴乌的发声原理 / 4

 四、关于簧片 / 4

 五、手的准备 / 5

 六、手型 / 5

 七、捂孔要求 / 5

 八、葫芦丝、巴乌的吹奏口型 / 6

 九、口风、口劲 / 7

 十、气息 / 7

 十一、关于"三竹" / 9

 十二、关于转调 / 9

 十三、七孔葫芦丝含有 7、1̇、2̇ 音符的吹奏方法 / 11

第一章 入门练习 / 13

 一、直吹练习 / 13

 二、轻吐练习 / 14

 三、低音 5̣ 的吹奏方法 / 14

四、低音 **6** 的吹奏方法 ／15

五、低音 **7** 的吹奏方法 ／16

六、中音 **1** 的吹奏方法 ／17

七、中音 **2** 的吹奏方法 ／18

八、中音 **3** 的吹奏方法 ／20

九、中音 **4** 的吹奏方法 ／21

十、中音 **5** 的吹奏方法 ／23

十一、中音 **6** 的吹奏方法 ／24

十二、低音 **3** 的吹奏方法 ／25

第二章 常用符号技巧 ／28

一、连音线 ／28

二、倚音 ／30

三、打音 ／31

四、颤音 ／33

五、波音 ／34

六、叠音 ／36

七、滑音 ／37

八、虚指颤音 ／41

九、插指颤音 ／43

十、渐强渐弱 ／44

十一、延长音 ／45

十二、气震音 ／45

十三、吐音 ／47

十四、循环换气 ／60

十五、全捂作 **1** 的指法 ／62

十六、全捂作 **2** 的指法 ／64

第三章 关于低音 **3** ／69

一、低音 **3** 从哪里来？ ／69

二、关于第八孔 / 69

三、低音 $\dot{3}$ 吹奏的问题 / 70

四、低音 $\dot{3}$ 与簧片的关系 / 70

五、怎样吹好低音 $\dot{3}$? / 70

第四章 标注曲目 / 72

金孔雀轻轻跳 / 72

婚誓 / 72

望春风 / 73

马兰花开 / 73

小城故事 / 74

摇篮曲 / 74

有一个美丽的地方 / 75

又见炊烟 / 75

妈妈的吻 / 76

瑶族舞曲 / 77

花满楼 / 78

荷塘月色 / 79

军港之夜 / 80

我爱你塞北的雪 / 81

兰花草 / 82

小背篓 / 83

打靶归来 / 84

两只老虎 / 84

多情的巴乌 / 85

月光下的凤尾竹 / 86

蜗牛与黄鹂鸟 / 87

小小新娘花 / 88

第五章 参考曲目 / 89

新疆舞曲 / 89

湖边的孔雀 ／90

竹楼情歌 ／91

侗乡之夜 ／93

竹林深处 ／95

渔歌 ／97

蓝色的香巴拉 ／99

金色的孔雀 ／101

欢乐的泼水节 ／103

红河谷 ／106

小白船 ／108

梦里水乡 ／110

第六章 原创作品 ／111

葫芦丝之恋（歌曲版） ／111

葫芦丝之恋（演奏版） ／112

傣乡春早 ／113

姑苏乡音 ／115

附录 ／118

常用符号列表 ／118

考级参考曲目 ／124

各级别考级要求 ／126

后记 ／128

概 论

一、葫芦丝、巴乌的结构与吹奏指法

1. 结构

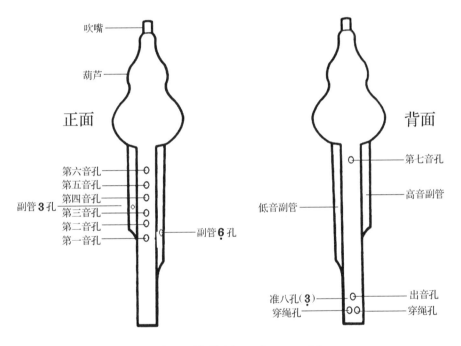

七孔葫芦丝（准八孔图）

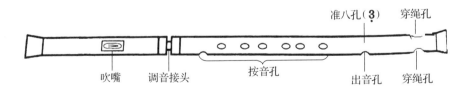

巴乌（准八孔图）

2. 吹奏指法

指 法 表

全按作低音 $\underset{\cdot}{5}$ 的指法表（包括准八孔低音 $\underset{\cdot}{3}$）

发音	指法	气流
$\underset{\cdot}{3}$	● ● ● ● ● ● ●	气流最缓
$\underset{\cdot}{5}$	● ● ● ● ● ●	气流加急
$\underset{\cdot}{6}$	● ● ● ● ● ○	气流较急
$\underset{\cdot}{7}$	● ● ● ● ○ ○	气流较急
1	● ● ● ● ○ ○ ○	气流适中
2	● ● ● ○ ○ ○	气流适中
3	● ● ○ ○ ○ ○	气流适中
4	● ○ ● ● ● ○	气流较缓
5	● ○ ○ ○ ○ ○	气流较缓
6	○ ○ ○ ○ ○ ○	气流更缓

注：表中一至七音孔的排列是按从右到左的顺序，"●"表示闭孔，"○"表示开孔。

全按作中音 1 的指法表（包括准八孔低音 $\underset{\cdot}{6}$）

发音	指法	气流
$\underset{\cdot}{6}$	● ● ● ● ● ● ●	气流较缓
1	● ● ● ● ● ●	气流加急
2	● ● ● ● ● ○	气流较急
3	● ● ● ● ○ ○	气流较急
4	● ● ● ○ ○ ○	气流适中
5	● ● ○ ○ ○ ○	气流适中
6	● ○ ○ ○ ○ ○	气流适中
7	● ○ ● ○ ○ ○ ● ○ ● ● ● ○	气流较缓
$\overset{\cdot}{1}$	● ○ ○ ○ ○ ○	气流较缓
$\overset{\cdot}{2}$	○ ○ ○ ○ ○ ○	气流更缓

注：表中一至七音孔的排列是按从右到左的顺序，"●"表示闭孔，"○"表示开孔。

全按作中音 **2** 的指法表（包括准八孔低音 **7**）

发音	指法	气流
$\underset{\cdot}{7}$	● ● ● ● ● ● ●	气流最缓
1	● ● ● ● ● ● ◐	气流最缓
2	● ● ● ● ● ● ●	气流加急
3	● ● ● ● ● ● ○	气流较急
4	● ● ● ● ● ○ ●	气流适中
5	● ● ● ● ○ ○ ○	气流适中
6	● ● ● ○ ○ ○ ○	气流适中
7	● ● ○ ○ ○ ○ ○	气流适中
$\dot{1}$	● ○ ● ● ● ● ● ● ○ ● ● ● ● ○	气流较缓
$\dot{2}$	● ○ ○ ○ ○ ○ ○	气流较缓
$\dot{3}$	○ ○ ○ ○ ○ ○ ○	气流更缓

注：表中一至七音孔的排列是按从右到左的顺序，"●"表示闭孔，"○"表示开孔。

二、葫芦丝、巴乌的吹奏姿态

吹奏姿态得体与否和演奏者的训练和自身修养密切相关。

站姿。吹奏时，眼睛平视前方。两肩放松，腋窝似有可以放下一罐饮料的空间，塌肩夹臂对呼吸不利。双腿平行分开20厘米左右，也可略有前后，似丁字形，收腹，上身略往前倾。

坐姿。吹奏葫芦丝、巴乌以站着为主，坐着吹也是可以的，但要求吹奏者只坐半个椅子，身体往前略倾，双脚可以略有前后，或平行分开20厘米左右。吹奏时的支撑点在腰部，勿靠、勿躺、勿伸腿。

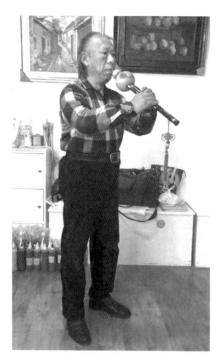 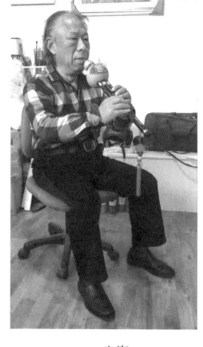

站姿　　　　　　　　　　　坐姿

葫芦丝、巴乌的吹奏姿态

三、葫芦丝、巴乌的发声原理

通过打击或摩擦，物体产生振动，从而在空气中形成声波。

葫芦丝、巴乌的发声也是同样的原理。人们在金属磷铜皮中间通过冲压形成三面开口的条状，这就是"簧片"；中间冲压分离的三面条状梯形部分经过手工挑拨微上翘3—5度角便形成"簧舌"。气流通过三面开口缝隙使得簧舌振动而发声。（注意：在簧舌材质稳定的情况下，如果没有3度左右的上翘空隙的话，是基本上发不了声音的，因为空气得不到有效流通。）

在吹送气息的作用下，簧舌振动，而后通过手指按捂管面音阶孔洞而得到特定音符的声响。

葫芦丝和巴乌是一对孪生兄弟，两者都是通过一片簧片来发音的。它们吹奏方法相似，发声原理相同。它们不用膜、不用哨，以簧片为发声主体。

四、关于簧片

簧片是葫芦丝、巴乌的心脏部分。

最早葫芦丝、巴乌的发音簧片不是金属材质，而是竹簧，存在发音障碍且音质不稳、空间变化不大的情况。近代有了金属工艺，发音簧片通过金属条锻打磨成型。艺术家和科技人员经不断摸索，将具有弹性且发音悦耳、耐用的 0.3～0.5 毫米磷铜皮作为发音簧舌材质，现今是通过磨具机器冲压成型。成型的簧舌用蜂蜡或防水胶粘贴固定在一头管体开口部位。

五、手的准备

葫芦丝、巴乌的吹奏主要是通过手和气息的共同配合来运作的。尤其是手的作用，功能性发挥上每根手指要做到表现能力相当。吹奏时双手十指均须灵活协调运用，在管子上、音孔隔断之间配合完美，再加以气息的运用来完成吹奏。小朋友手指灵活，只是手小了一点，问题不大。老年朋友需要多运用十个手指，可以从音孔间隔较宽的中音葫芦丝、巴乌开始练习，活络自己的双手。

六、手型

吹奏葫芦丝、巴乌时手一定要保持自然状态，略向内弯曲。在刚开始接触葫芦丝、巴乌时，因为紧张很多人手型会出现犹如立正敬礼状，他们的十指笔挺僵硬。这是绝对不可以的。左右手的食指千万不要紧紧地捧着或紧靠副管。

双手持葫芦丝的状态要如握毛笔那样空、通、松，手掌中似乎握有一颗鸡蛋。左右手的小拇指尽可能放在副管上，一般情况下最好不要离开副管。左手小拇指必须一直放在副管 3 的音孔孔位上，开始练习捂不住该孔可以用胶带封掉，这样既可以起到支撑葫芦丝的作用，又为今后副管灵活开闭打好基础。尤其是三音葫芦丝左副管 3 的音效孔，以后很多曲目吹奏欢快段落时基本上需要打开它，而近些年葫芦丝、巴乌作品大都没有间奏空间小节预留，开闭副管孔必须迅速到位。

七、捂孔要求

捂孔，就是用手指的第一关节中间的指肚来捂孔。

在中外吹管乐器范畴里基本上有三种捂按孔（键）的方法：

第一种是指心捂孔。我国的笛子、洞箫和国外的萨克斯、单簧管等均是用手指第一

关节扁平状部位操作。

第二种是指尖捂孔。一些孔距较窄的小型高音类吹管乐器孔眼较小，如小F葫芦丝、竖笛，一般采用指尖捂孔。由于器材短小，发音孔位的排列孔距较窄，捂孔必须用指尖部位来操作。

第三种是指肚捂孔。葫芦丝、巴乌的吹奏捂孔基本上用指肚捂孔的方法，因为指肚面积较大，且平坦，捂孔能全覆盖。相比较而言，指尖捂孔和指心捂孔容易出现捂孔不严、漏气的情况，导致音准偏差。在学习进一步深入至上下滑音技巧时，如果学员还没有理解捂孔的基本概念，那么音色、音质会逊色不少，音准也会大打折扣。

葫芦丝、巴乌吹奏为什么一定要用指肚来捂孔呢？其一，捂孔严实；其二，当我们在吹奏慢开、慢闭、慢捂、慢撸、慢抹的音符时，音响效果就会产生委婉、糯柔的感觉，如上下滑音、复滑音等特别音符组合的表现必须使用指肚加自然弯曲的手形来操作。指尖捂孔容易漏气，不可能做良好的滑抹动作。指心捂孔容易造成捂孔时手指僵硬，在吹奏表演时不能达到指间运作优雅的效果，也存在捂孔不严的问题。

葫芦丝、巴乌的声音特征主要是委婉动听、飘逸优雅，这决定了它的捂孔指法是别具一格的，有别于其他吹管乐器的捂孔方法。

八、葫芦丝、巴乌的吹奏口型

葫芦丝吹奏时要抿着嘴，略带微笑，用嘴唇包着葫芦丝的吹嘴，且吹嘴不过牙。

不正确的吹奏口型是：

（1）吹嘴完全放在嘴里面，好像在吃棒棒糖一样。因为吹嘴完全放在嘴里面，导致口腔空间的前端被吹嘴占据，舌头不能在牙龈后灵活运作，迫使舌根抬翘和后缩，吹奏时舌尖一直在吹口触碰，必定会影响音头、吐音的力度和清晰度。

（2）两腮鼓起，犹如吹奏唢呐，这样会影响气息的控制和双吐、三吐的发挥。再则，在口劲功能的作用下随意地吹奏，是吹不出好效果来的。

（3）噘着嘴吹奏，除了难看，还影响口腔内技巧音的发挥。

巴乌的吹奏口型和口琴吹奏有点相似，但是和葫芦丝的吹奏还是有区别的。巴乌吹奏时嘴自然张开，保持微笑状，上下嘴唇包着吹口。此时的口劲尤为重要，初学者如掌握不好，漏气的情况会经常出现。由于口型的变化，吐音、音头要多练习。巴乌作品里双吐、三吐和较快节奏乐句结构很少，速度也慢了许多。吹奏略带微笑的作用是让嘴唇

有力，也就是有口劲；有微笑动作的话，就会产生包吹嘴的力度，练习音头、吐音时，口劲、口风、气息强弱就好控制了。

九、口风、口劲

所谓口风，就是气息的流量、压力的强弱。

所谓口劲，就是嘴唇的力度。

两者好比电表两个指数：电压＋电流。唇肌的收缩决定着吹奏作品的弹性（如：轻吐、重吐、单吐、跳音、双吐、三吐等），气息的强弱影响着音乐作品的流畅、意境的描述和情感的表达（如：直吹、轻吹、连音、保持音等）。合理地运用口风、口劲，加上各种装饰音的点缀、辅助，便能较好地吹奏葫芦丝、巴乌。有时候感觉自己没有吹错，节奏也还可以，但还是不如别人吹得好听，很多人不知道这是口风、口劲方面存在问题，使之不能很好地与其他技巧结合和发挥应有的作用。

另外，低音大葫芦丝的吹奏尤其要注意口劲的作用，多练习轻吐、顿吐，练习好了才能带来理想的葫芦丝吹奏效果。

十、气息

音乐的基本构成有四大要素，即音的高低、音的长短、音的强弱、音的质量。另外，还有第五要素，即音的情感。音的情感是通过气息音来实现的。

1. 胸式呼吸

胸式呼吸是不能应用在葫芦丝、巴乌吹奏之中的，因为这个呼吸方法会使肺活量不足、储气少，吹奏时会出现气短、气急、耸肩的现象。另外，还会出现胸痛、颈部肌肉紧张、大脑缺氧等现象，女性尤其会容易出现以上情况。

2. 腹式呼吸

单独用腹式方法呼吸会造成气短、肺活量少的情况。男性用此呼吸法比较多。

3. 胸腹联合式呼吸

呼吸时裤腰部位明显有向外撑和膨胀的感觉。初次尝试可以用闻花香的动作去体会，嘴巴、鼻腔同时吸气。尽量放松胸腔，横膈膜往腹部下沉并略向左右腰扩张，由此来达到增加肺活量的目的。再者是撑腹，用丹田（腹部裤腰下）的腹部力支撑着送气

道的畅通，让气道管竖起来。此时颈部肌肉放松，声带不发声。注意，不要在饱腹状态下练习，否则会影响呼吸量，还会造成胃部不适。丹田略收缩，似撑托着上面整个胃部的状态。注意，两肩要放松，反之会出现耸肩、憋气的现象。此时吸气，肺开始为储备气息而前后、左右、上下全面膨胀，至横膈膜挤压胃、肠部空间，因而气息的吸入量大大增加。通过练习，气息总储量会比平时多出两倍以上，在长音练习上可感悟此效果。如果几次下来出现腹部有轻微疼痛感，说明方法找对了。如果嗓子毛糙疼痛，说明气息还是在胸腔、喉部。很多学员找不到正确的呼吸方法，也不知道怎样可以改变耸肩、憋气的现象，这里提供一个极佳的练习胸腹式联合呼吸的方法：躺着练习，先吸后呼，用直吹的方法吹长音，如四拍、八拍等，这样就会感悟到气息的通畅和轻松有效，同时也能找到胸腹式联合呼吸的位置和气息支点。在实际应用时换气也是非常重要的，平时做基础练习时要着重训练快吸快呼、快吸慢呼的能力，以应对各类不同形式风格的曲目。

好听的旋律来自有情感的吹奏，气息的控制在于丹田。气息是开始吹奏练习的第一步，第二步是练手，第三步是练舌。葫芦丝、巴乌是吹管乐器，应使用第三种胸腹联合式呼吸方法。

注： "V"在音乐领域里通常称为呼吸符号、换气符号。正常呼吸状态是先吸气再呼气，当你持葫芦丝准备吹奏时，第一个动作就是深深地吸一口气，然后把气往外呼出，此时声音发出，达到吹的目的，然后再换气……曲终还是换气，最后回归正常呼吸。

下面我们来练习一下，体会葫芦丝、巴乌的气息应用情况。

直吹练习（"Z"直吹符号　原创）

宋乐　曲

吸入气息，似闻花香，感觉气息在横膈膜以下的腹部位置，裤腰处有往外扩张的感觉，四分音符一拍吸一次，至全音符处保持直呼的气息感觉，颈部和胸腔千万不要有紧张感。

此练习是基础训练，可以反复练习几次，气息的正确与否影响着以后的吹奏。

此练习是从胸腹联合式呼吸的原始状态开始直吹练习。符号"Z"为作者原创，是直吹的"直"（往外呼气）字拼音的第一个字母。

直吹在练习吹奏过程中是一个基础吹奏方法。在技巧和装饰音的范畴里，直吹的方法一般应用于气震音、连音线或多个音符与长句的吹奏音效处理。

十一、关于"三竹"

在葫芦丝、巴乌的学习圈里流传这样一句话："练习葫芦丝、巴乌，必须吹好'三竹'，才算入门。"这种说法不无道理。

那么何为"三竹"呢？"三竹"就是三首带有"竹"字的曲目，即《月光下的凤尾竹》《竹楼情歌》《竹林深处》。

《月光下的凤尾竹》是三级考试曲目，《竹楼情歌》是五级考试曲目，《竹林深处》是七级考试曲目，难度系数逐渐增高。三首曲目几乎包含了葫芦丝、巴乌基础练习所要求掌握的基本内涵。学员学完这三首曲目后，可能在演奏表演形式上、技巧装饰音的应用上不是非常精准到位，但基本上掌握了葫芦丝、巴乌的演奏基础技能。所以人们精选台阶式"三竹"曲目是有道理的，其指导的目的性很强。

十二、关于转调

由于音域宽度的特性，传统七孔葫芦丝、巴乌是不能在一个调式上完成较广泛的曲目演奏的，需要转调，另换指法。理论上讲，全捂调式都能转调，音乐工作者在葫芦丝、巴乌管面上已经找到了各调式的指法，并排列出指法表，可以较好地针对目前曲目应用转调。

转调是为了能够吹奏更多的不同风格的曲目。按照其他教材的说法，葫芦丝、巴乌什么调都可以转。但实际上除了全捂作 $\underline{5}$ 和全捂作 1 可以顺利转调外，其他的转调就显得勉强。传统七孔葫芦丝、巴乌音阶少，如果转调过多，会造成失音的现象，而且每转一次调，指法就要求重新组合。实际上，需要多种转调变化的曲目不是很多。老年学员记忆力不是很好，只要求能够顺利转好两三个调（全捂作 $\underline{5}$、全捂作 1 和全捂作 2）即可。

完美转调的作品有《金色的孔雀》，整曲从全捂作 1 转变为全捂作 $\underline{5}$，然后再转调

至全捂作 **1**。一转到底的典型转调作品有《梨花雨》，可用全捂作 **2** 或全捂作 **5** 的指法来演奏。

葫芦丝音域音区对照一览

【说明】采用不同调的葫芦丝同时演奏首调相同的同一首曲子的时候，由于葫芦丝本身条件的限制，其音域范围是有限的。这里特别要说明的是，同调的大小葫芦丝的音区也是不一样的。

下面以几个常用首调为例，排列常用七孔大小葫芦丝音域音区。

（1）1 = C：小 C – 高音葫芦丝，大 G、大 F – 中音葫芦丝，大 C – 低音葫芦丝

1 = C																
小 C 筒音作 5						3	4	5	6	7	1̇	2̇	3̇	4̇	5̇	6̇
大 G 筒音作 2				7	1	2	3	4	5	6	7	1̇	2̇	3̇		
大 F 筒音作 1			6	7	1	2	3	4	5	6	7	1̇	2̇			
大 C 筒音作 5	3	4	5	6	7	1	2	3	4	5	6					

（2）1 = ♭B：小 ♭B – 高音葫芦丝，大 F – 中音葫芦丝，大 ♭E、大 ♭B – 低音葫芦丝

1 = ♭B																
小 ♭B 筒音作 5						3	4	5	6	7	1̇	2̇	3̇	4̇	5̇	6̇
大 F 筒音作 2				7	1	2	3	4	5	6	7	1̇	2̇	3̇		
大 ♭E 筒音作 1			6	7	1	2	3	4	5	6	7	1̇	2̇			
大 ♭B 筒音作 5	3	4	5	6	7	1	2	3	4	5	6					

（3）1 = D：小 D – 高音葫芦丝，A 调、大 G – 中音葫芦丝，大 D – 低音葫芦丝

1 = D																
小 D 筒音作 5						3	4	5	6	7	1̇	2̇	3̇	4̇	5̇	6̇
A 调筒音作 2				7	1	2	3	4	5	6	7	1̇	2̇	3̇		
大 G 筒音作 1			6	7	1	2	3	4	5	6	7	1̇	2̇			
大 D 筒音作 5	3	4	5	6	7	1	2	3	4	5	6					

（4）1 = F：小 F、小 C、小 ♭B – 高音葫芦丝，大 F – 中音葫芦丝

1 = F																
小 F 筒音作 5						3	4	5	6	7	1̇	2̇	3̇	4̇	5̇	6̇
小 C 筒音作 2				7	1	2	3	4	5	6	7	1̇	2̇	3̇		
小 ♭B 筒音作 1			6	7	1	2	3	4	5	6	7	1̇	2̇			
大 F 筒音作 5	3	4	5	6	7	1	2	3	4	5	6					

（5）1 = G：小 G、小 D、小 C - 高音葫芦丝，大 G - 中音葫芦丝

1 = G																		
小 G 筒音作 5								3	4	5	6	7	1̇	2̇	3̇	4̇	5̇	6̇
小 D 筒音作 2					7	1	2	3	4	5	6	7	1̇	2̇	3̇			
小 C 筒音作 1				6	7	1	2	3	4	5	6	7	1̇	2̇				
大 G 筒音作 5	3̣	4̣	5̣	6̣	7̣	1	2	3	4	5	6							

（6）1 = A：小 D - 高音葫芦丝，A 调 - 中音葫芦丝，大 D - 低音葫芦丝

1 = A																	
小 D 筒音作 1							6	7	1	2	3	4	5	6	7	1̇	2̇
A 调筒音作 5				3̣	4̣	5̣	6̣	7̣	1	2	3	4	5	6			
大 D 筒音作 1	1̣	6̣	7̣	1̣	2̣	3̣	4̣	5̣	6̣	7̣	1	2					

【温馨提示】

（1）任何调式葫芦丝只有当使用筒音作 5 的指法演奏时才是该乐曲首调。例如，C 调葫芦丝只有在筒音作 5 的指法时才能演奏首调 1 = C 的乐曲：1 = C（筒音作 5）。但是同一把 C 调葫芦丝亦可改用其他筒音指法来演奏不同首调的其他乐曲，如 1 = G（小 C 筒音作 1）G 调乐曲，采用小 C 筒音作 1 演奏。

（2）大家在阅读葫芦丝曲谱的时候，务请留意首版调号右边标记的"筒音作 X"，不同的筒音音符代表指定演奏的葫芦丝的选择不同，并且与曲谱中的音符是相互对应的。

作曲者可以根据上表快速查阅各调式之间的相互关系，可以清晰地看到葫芦丝至少三个调（如 1 = A 里小 D、A 和大 D）的组合，音域扩大了两个八度以上。上表方便了葫芦丝曲目的先期创作。当然，葫芦丝吹奏的效果与转调应用和调式组合是否顺畅有很大关系，与葫芦丝的音质、吹奏技巧和指法也有密切的关系。

十三、七孔葫芦丝含有 7、1̇、2̇ 音符的吹奏方法

传统七孔葫芦丝音域不宽，在吹奏上受到了很大制约。比如，在正常演奏过程中突然出现一个 7 或 1̇ 音符时（1̇ 出现的情况较多），就容易卡住，这样吹奏者无奈，赏乐者扫兴。怎么解决类似的问题呢？

（1）遇见 6 后面有 1̇ 时，把 1̇ 改为 6 即可。如《小城故事》中的 3 5 6 5 1̇ 6 5 里的 1̇ 可以改成 6，变为 3 5 6 5 6 6 5。此曲里的 1̇ 可全部改成 6，当然节拍时值是不

变的。

（2）遇见作品旋律中有 **7**、**i̇**、**2̇** 时，可以转入低八度不间断演奏，如《紫竹调》里的旋律 **1̇ 7 6 5 3 5 6 1̇ 5** 和 **3 5 6 1̇ 2̇ 7 6 5 7 6**。

（3）要注意的是，不是任何曲子都能应对的，只有少数可以这样。上面的两个例子没有改变曲子的主旋律。前者只是把 **i̇** 改成 **6**，后者虽然旋律不动，但音高出现了八度变动，故其旋律给人的感觉有点尴尬和无奈，不过为了适应作品在七孔葫芦丝上的应用，这样的变动也是在情理之中的。

第一章　入门练习

以下指法全按作低音 $\dot{5}$。

一、直吹练习

随着音高的爬升，一般吹管乐器吹奏的气压气流会逐渐增大，反之逐渐减弱。而葫芦丝、巴乌吹奏的气息却是相反且交叉的，低音强吹，高音弱吹，中音轻吹，泛音不费气力地弱吹。

1. 左手捂孔

吸气方法是胸腹联合式，呼气方法是腹部丹田控制慢呼。

首先练习全捂作 $\dot{5}$ 的 1、2、3、4、5、6 捂孔指法：左手小拇指务必捂搁在左副管中间位置（左副管有音孔，小拇指必须捂住），养成习惯。无名指捂第四孔，中指捂第五孔，食指捂第六孔，大拇指捂背面的第七孔。右手大拇指在背面中间位置托搁，小拇指在第一孔下方捂搁，其余三个手指自然抬起，离音孔 1~2 厘米。

例 1-1

宋乐　曲

2. 右手捂孔

接下来练习全捂作 $\dot{5}$ 的 $\dot{7}$、$\dot{6}$、$\dot{5}$ 捂孔指法：左手捂住四、五、六、七孔；右手大

拇指和小指按上面练习要求捂搁，无名指捂第一孔，中指捂第二孔，食指捂第三孔。

例 1-2

宋乐 曲

$$\frac{4}{4}$$

（谱例）

3．双手合练

嘴型必须略带微笑，吹嘴3毫米处用外嘴唇抿着，不要鼓腮。手指自然弯曲，用指肚捂孔。双手和葫芦丝保持十字架状态。持葫芦丝的角度在40～50度之间，两肩不能耸肩。直吹气息，无需过度使劲。

例 1-3

宋乐 曲

$$\frac{4}{4}$$

（谱例）

二、轻吐练习

符号："⊙"

上面的练习曲可以作为轻吐练习之用，把符号改为轻吐符号。

练习时，第一步为念字法，轻念"突"，气息不断；第二步为各音符吹奏，一拍、二拍、三拍、四拍均可，感觉找到了的时候可以按节拍长短再作变化。

轻吐的技巧至关重要，绝大部分作品的演奏是轻吐在起作用，柔软明确的音头、清晰漂亮的连音乐句、飘逸婀娜的滑音和虚指音均少不了音头轻吐的支持。

三、低音 5 的吹奏方法

指法：七孔全捂。

吹奏方法：强吹，气流速度急且有冲击力。

吹奏要领：双手全捂，手指严实捂孔，咽去口水，七个孔千万不能漏气。嘴唇口劲微笑似的收紧，不鼓腮。用外嘴唇抿着葫芦丝吹口。吸气饱满，音头轻而不松。直吹呼气，气压气流强。音头确定，舌头作念"突"字样状。舌尖不要过牙龈。但也不可重吹，过头了可能会损害吹奏质量和簧片的使用寿命。保持平稳一到两拍至更长节拍。

注：各音后面标注换气符号的吹奏时值是半拍，然后即刻吸气，吸气的时值不能占用下一个音的时值，否则就会脱拍。如果没有换气标注，其各音的吹奏时值是一拍。各音之间似乎没有间隙，轻糯地连着前面一个个音的音尾。以下练习曲均是相同要求。在吹奏其他作品时换气亦须照此方法操作。

例 1-4

"⊙"是轻吐符号。念字法是"突"，第一声。时值一拍。需延长时值加以直吹，呼至拍数完毕。

吹奏低音 5，需要簧舌从头到簧片中间 3/5 处的地方振动，才能发音正确。如达不到要求，气压气流偏低，就会音准偏高，有的达半度以上。所以在吹奏这个音时还需要借助吐音音头的力度，将低音 5 的音头增强一点，使之有一定的表现力度，音准才能到位。这就是为什么低音 5 要求强吹的原因，这也是其不同于其他乐器吹奏的特别所在。

低音 5 是葫芦丝、巴乌中不稳定、不容易调试的音，又处于葫芦丝、巴乌各自的筒音状态。这既要求乐器有良好的品质，也要求学习者做好基本功练习。

四、低音 6 的吹奏方法

指法：开第一孔，闭第二、三、四、五、六、七孔。

吹奏方法：吹奏时，气流速度较急，气压较强。

低音 $\underset{\cdot}{6}$ 理论上在低音区，也是用重吐来操作。由于簧片振动时开始往上移动，所以无须过于吹奏，比吹低音 $\underset{\cdot}{5}$ 略微控制点，同样保持"突"的发音力度。过重了音质反而不佳，且气息特别浪费。比如说，低音 $\underset{\cdot}{5}$ 用100％的力度重吹，低音 $\underset{\cdot}{6}$ 就只能用60％左右力度吹，如必须把音头重点突出的话，70％就可以了。

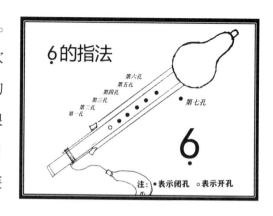

例 1-5

宋乐 曲

$\frac{4}{4}$ ♩=80 平稳、亲切地

"⊙"是轻吐符号。念字法是"突"，第一声。时值一拍。需延长时值加以直吹，呼至拍数完毕。

在吹上行低音 $\underset{\cdot}{6}$ 时，前面下行的低音 $\underset{\cdot}{5}$ 孔不能盖住，无名指上抬 1~2 厘米。指抬得过低，气流释放受阻会影响音准。千万不能将手指抬得过高（以下各音操作要求相同，直到上行中音 6，七孔需全部打开），否则会出现手指如孔雀开屏的状况，这样既不美观，手指也会过度僵硬，离管面距离太远，影响手指的灵活快速操作和一些装饰音的运用。所以，应记住手型的技术要求：松、通、空，自然弯曲，用平常生活中的自然状态手型操作、训练。在练习中逐步放松。

在训练吹奏低音 $\underset{\cdot}{6}$ 的时候，开始需要打开第一孔，必须注意影响今后全部吹奏过程的各种要领和方法。

五、低音 $\underset{\cdot}{7}$ 的吹奏方法

指法：开第一、二孔，闭第三、四、五、六、七孔。

吹奏方法：吹奏时，气流较急，略强。

低音 $\underset{\cdot}{7}$ 吹奏时也用轻吐"突"字方法，力度比吹低音 $\underset{\cdot}{6}$ 的力度要稍弱些。开闭孔的手指要求

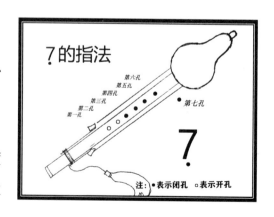

请参照低音 6 的一些要求。

例 1-6

♩=80 平稳、亲切地　　　　　　　　　　　　　　　　宋乐 曲

（乐谱）

低音 7 理论上处在低音区，所以吹奏力度比较大些。大家也可以将低音 5、6、7 三个音逐个比较，看看是否低音 6、7 的吹奏力度要小些，如果完全用吹低音 5 的力度，它们的音质是否差了点，它们是否存在吹奏力度的区别？

低音 5、6、7 属于低音区位，其训练也是右手要掌握的基本捂孔练习。

例 1-7

♩=80 平稳、亲切地　　　　　　　　　　　　　　　　宋乐 曲

（乐谱）

"⊙"是轻吐符号。念字法是"突"，第一声。时值一拍。需延长时值加以直吹，呼至拍数完毕。

六、中音 1 的吹奏方法

指法：开第一、二、三孔，闭第四、五、六、七孔。

吹奏方法：吹奏时，气流气压适中，略带轻柔。

中音 1 也用轻吐"突"字的吹奏方法，气流力度中等，气压不能太大。因为中音 1 本身的发音在簧片的中心偏上位置，音量音色容易获得。

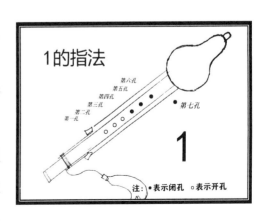

特别是高音类葫芦丝，吹奏中音 **1** 时要控制气息，气压小点，气流柔点，用一半音量吹出即可，使之更好地与低音区位的上行音色相统一，不能出现明显的换声区。

例 1-8

（乐谱：4/4拍，♩=80，平稳、亲切地，宋乐 曲）

例 1-9

（乐谱：4/4拍，♩=80，平稳、亲切地，宋乐 曲）

"⊙"是轻吐符号。念字法是"突"，第一声。时值一拍。需延长时值加以直吹，呼至拍数完毕。

第三孔的打开表明右手除了大拇指和小拇指在支托葫芦丝外，其他三指处于无工作状态。右手应保持自然弯曲状态，小指可以搁在副管上（以后可以自由灵活地放置，或搁或如兰花指似的翘起），千万不要僵硬地、直挺挺地向外展开。

注意各音没有换气的吹奏要求，请按照前面的要求吹奏，不能没有音头，也不能直吹，音与音之间没有空隙，上一个音的音尾连着下一个音的音头。

七、中音 **2** 的吹奏方法

指法：开第一、二、三、四孔，闭第五、六、七孔。

吹奏方法：吹奏时，气流速度适中，平稳吹出。

中音 **2** 同样处于中声区域，气息一半运行，一半含着，气压气流适中，略小于吹中音 **1** 的力

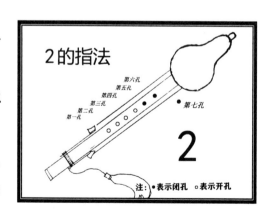

度，控制好一半音量即可。

例 1-10

[乐谱：4/4拍，♩=80 平稳、亲切地，宋乐 曲]

例 1-11

[乐谱：2/4拍，♩=80 平稳、亲切地，宋乐 曲]

例 1-12

[乐谱：2/4拍，♩=80 平稳、亲切地，宋乐 曲]

"⊙"是轻吐符号。念字法是"突"，第一声。时值一拍。需延长时值加以直吹，呼至拍数完毕。

注：练习曲中出现连音线时，连音线里不管是两个音符还是多个音符，第一个音符必须轻吐音头而后直吹连音线里所有的音符。

在吹奏不复杂音符的时候，脑海里所要考虑的问题不多，操作也并不复杂，因而要多关注自己手型。在没有伙伴一起练习的情况下，建议对着镜子练习，观察吹奏状态。

八、中音3的吹奏方法

指法：开第一、二、三、四、五孔，闭第六、七孔。

吹奏方法：吹奏时，气流略小于中音**1**、**2**，柔软地吹。

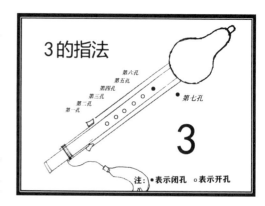

中音**3**处在中声区域的最后，声音位置好比歌唱者的换声区，也是葫芦丝吹奏的敏感区，吹奏方法和要求如掌握不好同样会出现音色、音质的问题，影响作品的正常演奏。当然这个区域的音是最容易吹的。

中声区**1**、**2**、**3**这三个音最容易发出，且音量也最响，吹奏时务必控制气流气压，以免造成各音的线性不统一。

例1-13

例1-14

例 1-15

$\frac{4}{4}$ ♩=80 平稳、亲切地　　　　　　　　　　　　　　　　　　　　　　宋乐 曲

[乐谱]

在吹中音 **3** 时必须考虑后面音域，应与后面音域统一协调，不要有音色的突然变化，所以 **3** 音比 **1**、**2** 两音要吹得轻些。这样衔接高音区 **4**、**5**、**6** 的时候，就不会出现音色突变的现象。

九、中音 **4** 的吹奏方法

吹奏方法：吹奏力度适中，略带强压。

中音 **4** 是一个特殊的音，如果按顺序指法应摁第六半孔，其音量和音质尚可。若按变换指法吹，音量音质较弱、暗淡。最初葫芦丝、巴乌是没有中音 **4** 的。早期云贵风格的葫芦丝、巴乌作品中没有中音 **4**。为了能适应吹奏广泛的曲目，通过借鉴笛子和其他民乐吹管的吹奏方法，葫芦丝、巴乌找到了中音 **4** 的应用吹法。

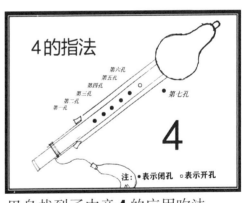

例 1-16

$\frac{4}{4}$　　　　　　　　　　　　　　　　　　　　　　　　　　　　宋乐 曲

[乐谱]

例 1-17

宋乐 曲

用顺序指法将左手的食指捂住第六孔的半孔，可以吹出中音 **4**，但是难度较大。练习时吹奏者要有很好的音准辨别能力，需要不断地练习操作。通过变换指法，开闭某几个音孔也能将中音 **4** 吹出，尽管也存在难度，但是能基本保证音效。两种指法都有难度：前者需要按半孔将中音 **4** 吹出，这需要不断练习，尤其听力音准要好；后者变换手指速度要快。对于突然变换指法来吹中音 **4**，很多人是不适应的。在吹奏练习曲音阶时，常常有吹 **3** 忘 **4** 的典型实例，即 **3** 吹完后跳过 **4**，直奔 **5** 而去。

下面将常用的三个调式葫芦丝、巴乌中音 **4** 的指法作一解说，它们是 C、♭B、F 调。这三种调式的葫芦丝、巴乌主管的长短、粗细、管壁厚薄、管子材质松实有别，因而造成了中音 **4** 没有统一指法标准，需要在实践中积累经验，但很难全部掌握中音 **4** 的吹奏方法，有时候还要凭感觉或借鉴校音器去增减关或开音孔的大小，以达到音准。这是葫芦丝、巴乌的一大缺点。

C 调的中音 **4**：开第六孔，闭第一、二、三、四、五、七孔。

♭B 调的中音 **4**：开第一、六孔，闭第二、三、四、五、七孔。

F 调的中音 **4**：开第一、二、六孔，闭第三、四、五、七孔。

各调的中音 **4** 均需弱吹，气息气流缓慢平稳。

由于葫芦丝、巴乌的材质不同，其对气温要求不同，严格地讲音准很可能有出入，建议吹奏者借助校音器对照。

注：以七孔为例，葫芦丝、巴乌的作品中经常出现升 ♯**1**、♯**2** 等变化音阶，右图中列出几个半音

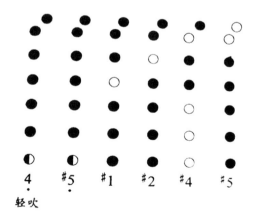

的指法作为参考。因为葫芦丝、巴乌的构造对音准存在一些不确定因素，还请大家在吹奏时有必要在校音器上核准具体的指法。

十、中音5的吹奏方法

指法：开第一、二、三、四、五、六孔，闭第七孔。

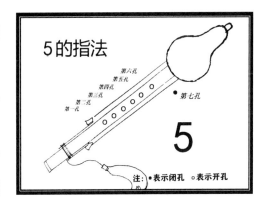

吹奏方法：吹奏时，气流缓，气压不能太大。口劲略松弛，缓吹。

中音5的吹法是轻吹。如果用吹低音的强力度去操作，会使得中音5吹不出来。因为簧片振动的位置在靠近簧片的顶端，气压气流大了，簧片振动不起来，所以轻吹是唯一的办法。吹奏中音5需要的是音质，不是音量，且其音量不像笛子、唢呐那样高，练习时需要注意。

例1-18

例1-19

例 1-20

宋乐 曲

十一、中音 6 的吹奏方法

指法：七孔全开。

吹奏方法：吹奏时，气压气流舒缓，特别注意气压千万不能过头，否则很有可能失声。

以下练习曲里出现了渐强渐弱的符号，一般各音有连续多拍时值，轻吐时需要将音头吐出，其余的节拍全部用直吹的方法或加入气震音来演奏。

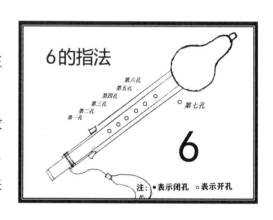

例 1-21

♩=80 平稳 亲切地

宋乐 曲

例 1-22

宋乐 曲

例 1-23

宋乐 曲

[乐谱]

中音 **6** 处在高音区，位于簧片顶端振动位置。其在吹奏时振动的部位很小，粗暴地死吹必然会哑然无声，务必用缓吹、轻吹的力度操作。

中音 **4**、**5**、**6** 是高音区，其音量明显低于前面各音，质量较差的葫芦丝、巴乌更为明显。尤其是中音 **4**，由于受到变换指法捂孔的影响，所以音质、音量容易出差错，吹奏时务请轻吹。

十二、低音 3 的吹奏方法

指法：七孔全捂。

吹奏方法：吹奏时气息微弱。

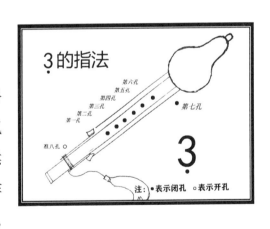

练习时，可以先将吹嘴放在嘴巴前，嘴唇略前突、放松，颈部、喉头放松，用弱少气息将气流缓慢地往外轻柔呼出，呈现有气无力状态。然后慢慢地把葫芦丝吹嘴往嘴唇靠，注意不要动作太快，逐步接近。气息此时应以腹部丹田送气，不要压抑在颈部。这一系列动作做对了，低音 3 就容易吹出来了。然后稍快地吹响，至一拍、两拍，乃至较长时值，或与其他各音转换练习。

例 1-24

宋乐 曲

例 1-25

宋乐 曲

例 1-26

宋乐 曲

例 1-27

宋乐 曲

例 1-28

宋乐 曲

例 1-24 可无需音头，全部用直吹（Z）方法练习，方法找对了，熟练了，再吐奏音头加以深入练习。

例 1-25 至例 1-28 中，凡是低音 3 无需音头，其他均需轻吐音头吹奏。

此时一步步从直吹到轻吐，从吐一下到连续轻吐几个音。积累口劲，找到送气的点点体会，直至可以稳定地连续吹长音并应用在作品里。有的葫芦丝存在制作和材质的问题，需要微调，否则低音 3 是很难吹好的。

低音 3 的音属弱音区。

第二章 常用符号技巧

葫芦丝、巴乌音域不宽，基本的吹奏技巧和装饰音不需要很多。本章将探讨装饰音，如音头、轻吐、上下滑音、渐强渐弱、延长音。葫芦丝、巴乌有着悠久的历史，但其吹奏技巧基本上来自笛子、唢呐等国内民族吹管乐器。

一、连音线

连音线（⌒）的作用是让不同的高低、长短音组合在一起并加上各种装饰音，让音调具有生动的表达方式，使旋律更饱满动听，它是音乐作品不可缺少的一种演绎手段。

连音线最少以两个音符为组合，如 |1 6 6 1|，有的可达几小节。如作品需要，还可以一小节或多小节不间断连音组合，如《月光下的凤尾竹》里的 |3 2 2 1 6 | 1 - 2 1 | 6 - - | 6 - - |。

无论有多少音符组合，在吹奏标有连音线的乐句时，其第一个音必须用轻吐音头来加以处理。音头后的延续音符用直吹，气息直呼不断，如 |3565 2312 6135 321 | 3232 1 - - |，配合手指的开闭来变换音符旋律演奏。注意，当连音线里一两个音符自带倚音或装饰音时，这时倚音或装饰音音头需轻吐一下（音头加装饰音，有助于装饰音的表达和凸显），而后继续直吹呼出气压气流至连音线停止处，如《月光下的凤尾竹》里的 |6 - 5 1 | 6 - 5 6 | 5· 1 3 5 | 5 - 5 6 |。再如 |5 - - - | 5 - - -|，此时连音线里有两个相同音符 5，只需要音头轻吐吹奏前面一个，后面的时值包括在连音线里面，将 5 直吹八拍即可。

例 2-1

宋乐 曲

例 2-2

宋乐 曲

例 2-3

♩=110　轻松快乐地

宋乐 曲

这些练习可作为基本运指练习，各种节奏可自由改变速度，同时也能作为气息练习使用。

连音线的作用是让乐句有明显的音头、音腹和音尾感；长旋律的连续流动有推波助澜之感，叙事性的温情舒展有长镜感。尤其是几小节或多小节的连音，再与其他技巧装饰音组合，当然更精彩。注意，不要忘记自然小节里强弱关系的正确表达。

二、倚音

倚音没有特定的符号标识。

倚音的记谱："$\frac{5}{3}$"

倚音的演奏：5 3·

倚音字号小于主音符，倚附在主音符左上角或右上方的十六分音符和三十二分音符。小于三十二分时值出现的可能是多音符组合的倚音，时值较快，很少出现。

倚音有两种方式：在左上角的是前倚音，如 $^3 2$；右上角的是后倚音，如 1 − − 3 。前倚音在各种风格的音乐作品里的应用相对普遍，后倚音则很少呈现。

倚音的时值应该消化在主音符的时值里，不单独计时。作为旋律主音符前后缀，前后倚音的练习要掌握与旋律音符的时值分配。

倚音有三种：

1. 单倚音记谱：$^3 5$ − | $^6 3$ − |

 单倚音演奏：35· 5 | 63· 3 |

2. 复倚音记谱：$^{232}1$ | $^{612}3$ |

 复倚音演奏：2321 | 6123 |

3. 后倚音记谱：1 − − 3 |

 后倚音演奏：1·· 3 |

前倚音吹法有两种：一种是轻吐倚音，如《月光下的凤尾竹》里的 3 2 1 6 | 61 − 2 1 | 16 − − | 6 − − |，轻轻柔柔地把 61 和 16 吹出；另一种需要

吹奏时带有点状力度的重吐倚音，如《欢乐的泼水节》里的
$\frac{3}{\epsilon}5 - |\frac{3}{\epsilon}5 - |\frac{3}{\epsilon}5 - |\frac{3}{\epsilon}5 - |\frac{3}{\epsilon}5 \frac{3}{\epsilon}5 | 1 \underline{2\ 3} |\frac{3}{\epsilon}5 - |$，需要坚定有力地重吐吹奏，有的甚至还可以用上打音辅助来完成。音头都是吐在倚音上，旋律音符不用吐。倚音和打音存在着密切关系，一旦倚音和打音同时使用，连吐带打，会更有力地表现倚音的音乐情趣，因为纯倚音的音头在口腔，在舌头吐音上发出，力度显得疲软。此时有辅助打音的外在力度，音乐效果会显得生动活泼，且旋律清晰，有弹性跳跃感。

后倚音的吹法是力度在弱拍上，所以不能过分用力，轻吐音头用气息的尾部把倚音轻带而过即可，主要模拟人声在山歌曲调里拖腔收尾声的情趣。

例 2-4

宋乐 曲

例 2-5

宋乐 曲

倚音是装饰音的一种，能起到突出某个旋律音符的音效个性作用。乐句的开头第一个音基本都会使用倚音，以强调演奏情感状态的进入。

三、打音

在中国国乐演奏符号典藏里打音有两个符号可同等使用，即将"打"字拆开，其个体均成为打音的符号。

符号："扌" "丁"

打音记谱：$1\ \overset{丁}{1}\ |\ 5\ \overset{丁}{5}\ |$

打音演奏：$1\ \underline{7\ 1\cdot}\ |\ 5\ \underline{3\ 5\cdot}\ |$

打音是用来区分两个同时出现的相同音，如 6、6，后一个音迅速地在自己本音上有力地击打，使之和前面的音分开。通过自己本音击打后，也就是 6 和下二度 5 迅速结合，又即刻回到本音 6 上。注意，千万不能打得过于迟缓，否则可能会产生音效似是倚音的错觉，所以打音也被称为极快的下倚音。

打音一定是和自己的下二度合作的。但是，特殊情况下会出现小三度 3、5 与低音 6 和中音 1 的现象。比如，七孔葫芦丝、巴乌全捂作倚音 5 时的中音 4 没有单独音孔，要靠变化指法来吹奏，5 的打音就和 3 形成了小三度合作。

当全捂作 1 时低音 7 会缺失，1 就和低音 6 形成了小三度合作。

全按作低音 5 时，指法中低音 5 没有打音的条件构成，所以不能进行打音的吹奏。

例 2-6

宋乐 曲

例 2-7

宋乐 曲

打音的应用相对来讲是非常有激情的，打音是用手指捂孔的吹管乐里最具表现个性的装饰音之一。有力的打击可使得旋律有轻跳感，因此演奏者舞台形象的展示尤其突出。如果没有这一演奏的个性发挥，似乎就会缺少曲目某个情节高潮亮点部分的峰值呈现。比如作品《金孔雀轻轻跳》里的 3 1 3 5 | 5 - | 3 6 1 2 | 2 - |，此处的打音轻快跳跃。有的吹奏者不理解打音的内涵，吹奏时轻飘无力，显得很随意，手指的力度发挥不到位，而对作品的音乐语言理解不够，缺乏正确的应用方法。

打音也有两面性，在特定的曲目里绝不能过于使劲地击打，如《摇篮曲》里的

1 1 1. 6 | 5 1 1 - |、《映山红》里的 3 3 3 1 | 3 - - - | 6 - 1 2 | 1 - - - | 等旋律。如果不假思索地盲目使用打音技巧，作品的意境必定会丧失。

打音可以单独使用，也可以和单吐音一起使用，即连吐带打，还可以和倚音搭配使用。

四、颤音

颤音符号："*tr*"

颤音延长时会加"～～"来注明。

颤音记谱： *tr* 2 *tr* 1 | 6 - |

颤音演奏： 2323232 1212121 | 67676767 6767676 |

颤音演奏时速度是关键，连续演奏不低于十六分音符时值，其音效犹如老式的电话铃声。

颤音演奏时的音效组合（以 **5** 音颤音为例）是与上行二度 **6** 结合，连续击打 **6** 音，其中不少于三组 5656565 回到本音 **5** 上。类似以前的电话铃声"嘟嘟嘟嘟"，时值速度快。

颤音吹奏时尽量把音头吐上，使其有明显的力度来表达该音符和旋律开始时的张力。颤音在收尾时务必干净利索，绝不能拖尾，否则会破坏旋律，显得黏、无力且很腻。

吹奏时用外嘴唇抿着，气息在吐音头时保持压力和流量。用指肚、指的第三关节力度去迅速打（开闭）上二度的音孔。千万不能用第二关节做勾状动作，因为这个动作会使速度带不起来，且力度达不到。其他手指该支撑的支撑，不要让葫芦丝滑落，该捂孔的捂孔，并做到捂孔严实不漏气。初学者练习可由慢渐快，从打音练习着手，打音学会了，颤音就不难了。

在吹奏 **5** 的颤音时，需要摇动手臂，腕部不动，小指作为支撑点放在副管上，大拇指关节不要动，连击第七孔。关节动了，会在快速运作时大拇指指心出现盖孔偏离状态，使捂孔不严实，造成漏气，音准便会出现偏差。

例 2-8

宋乐 曲

例 2-9

宋乐 曲

全捂作低音 **5** 的指法里，中音 **6** 没有颤音的条件构成，所以不能进行颤音吹奏。

颤音的成败决定着其他技巧装饰音的发挥。与颤音存在关联的有波音、相似音效的虚指颤音、插指颤音等。

颤音练习可以由慢渐快，不一定讲究节拍，先把手指动起来，然后逐渐地达到一定的速度，再在节拍上有所讲究。

颤音是技巧装饰音的一种，在曲目里出现的频率不是很多，但是作用和功能非常大，不只在作品某一乐句里无可替代，还需要靠它来进行点缀和装饰渲染曲目情景气氛。在基本功的训练里它也不乏是非常好的活指练习项目，特别是两个无名指。吹奏九孔以上的葫芦丝、巴乌时，小拇指必须多多练习，平时小拇指的使用不是很多，功能性发挥不如中食指和大拇指，但无名指和小拇指只有通过颤音的训练才能有和其他手指一样的速度、力度。另外，手心、手掌的肌腱需要不断锻炼，因为这样既可协调指关节，又有健脑的作用。

五、波音

上波音记谱："∾"

下波音记谱："∾"

上波音演奏：$\overset{\sim}{2}$　$\overset{\sim}{1}$ ｜ $\overset{\sim}{2}3\overset{\sim}{2}$　$\overline{1\overline{2}1\overline{2}1}$ ｜

下波音演奏：$\overset{\vee}{3}$　$\overset{\vee}{7}$ ｜ $\overset{\vee}{3}2\overset{\vee}{3}$　$\overline{7\overline{1}7\overline{1}7}$ ｜

确切地讲，波音是在打音基础上、在颤音的方法运作下产生的。打一下是打音，打两下是波音，颤音可以无限延长。

上波音演奏和颤音演奏基本相似，都和本音上二度结合，是由本音与上方二度迅速交替一两次产生的音效，下波音则相反进行。前者有正常节奏的表现方式，后者旋律节奏较快。无论如何，波音永远不可能出现三次组合的延长，因为它会使演奏呈现不伦不类的感觉。

波音的演奏要有力度，轻飘而又缓慢起不到音型效果，会拖泥带水，破坏旋律的韵律。

全捂作 **5** 的指法里，七孔中音 **6** 没有上行音符，没有波音的条件，所以不能进行波音的演奏。

"一打二波三起颤"。波音演奏次数多了会变成颤音，且演奏时速度不能太慢，否则有如演奏倚音。

例 2-10

例 2-11

波音是整个技巧中最能为表演烘托气氛的装饰音。李春华老师的几个作品里的波音

都发挥得淋漓尽致，尤其是低音 6 的波音演奏。

在吹奏 5 的波音时，需要摇动手臂，腕部不动，小指作为支撑点放在副管上，大拇指连击第七孔两下。与颤音指法相同，只是少两下。

六、叠音

符号："又"

叠音符号和打音符号一样取自"叠"字顶上"又"作为符号，它是极快的上倚音（也称"快速打音"）。

叠音记谱：

叠音演奏：

叠音是将若干音符有序叠加在一起来为旋律音符作装饰。其功能也同打音一样可将前后两个相同的音隔断。指法运用上，当演奏二度叠音时，要快速地捏捂。演奏三度以上叠音时，要求手指抬起时保持一定的空间，从高音往下逐个进行，不能少其中任何一个音，速捏闭音孔。

叠音由本音与上二度、三度、四度……组合在一起。演奏音效出现在旋律本音前面，时值在十六分音符和三十二分音符之间，但是绝不等同。因为演奏时音符之间表现得相对清晰，速度也较慢些。叠音还是以旋律本音为主，瞬间奏过，不留意的话听不出来。它也是演奏过程中最快速的装饰音，丰富了旋律音符，在古曲里应用较多。

演奏叠音时，有必要将音头带上重吐，其中演奏速度是关键，然后一起快闪。

例 2-12

例 2-13

美丽的金孔雀

(又名"傣族舞曲")

1 = C 2/4 3/8

杨建生 曲

中速

[乐谱]

演奏该曲时，千万不能几个手指不分前后地一起直接从高音位一下到达旋律本音，应该迅速、有间隔地进行。

七、滑音

滑音只是此种技巧的总称，包含上滑音、下滑音、复滑音、自然滑音，它具有方向性（上、下）、组合性（复滑）和原生态性（自然）。

滑音是葫芦丝、巴乌演奏中一个具有明显特征的技巧装饰音。它的音型才是滇风傣韵的体现。

滑音有上滑 **2⌣3**、下滑 **6⌢5**，至少由上下二度音组合。

滑音有四种形式：

（1）上滑音，符号"⌣"（上滑音有两种表现技巧：慢抹、慢捋）。

（2）下滑音，符号"⌢"（慢捂）。

（3）复滑音，符号"⌢⌣"或"⌣⌢"（抹、捋、捂的灵活结合）。

（4）自然滑音（没有符号标记，无需标注即可演奏，任意选用前面所述方法）。

1．上滑音

符号："⌣"

上滑音由低往高行进，二度、三度……，一般有标注提示。

例 2-14

$\frac{2}{4}$

♩=60

宋乐 曲

$\underline{5}$ $\overset{\frown}{\underline{6}}$· | $\overset{\frown}{\underline{6}}$ $\underline{7}$· | $\underline{\underline{7}}$ $\underline{1}$· | $\underline{\underline{1}}$ $\underline{2}$· | $\underline{2}$ $\underline{3}$· | $\underline{3}$ $\underline{4}$· | $\underline{4}$ $\underline{5}$· | $\underline{5}$ $\overset{\frown}{6}$· | 6 - ‖

上滑音有两种操作方法：前抹滑、后捋滑。如吹 $\underline{6}$ 1 ·（三度上滑音 $\underline{6}$ $\underline{7}$ 1），打开第一孔，吹嘴口劲有叼着感，不能太松弛。$\underline{\underline{7}}$ 和 1 两个音的手指捂孔松弛自如，把 $\underline{6}$ 的音头轻吐而出，气息口风温柔，中指、食指同时（理论上）往左前方慢慢抹 3 毫米左右至指心处；过程中同时指尖渐渐上翘，直至音孔完全打开，或往后慢抹 3 毫米左右；同时手腕渐渐慢抬，至全部开启 $\underline{\underline{7}}$ 和 1 两孔。此时指关节、腕关节、肩，尤其手指第一关节最为重要。若是出现往上飘的不规范的抹动作，当音符在两三度以上，跨度较大的情况下，其滑音效果是不佳的。

上滑音的手指在双肩、手腕、指关节的启动辅助下作慢抹滑动的动作，或者指肚随着腕关节的稍稍上抬，指肚同步往后慢捋音孔。不管是倚音还是主音符，音头（轻吐或重吐）都吐在前面的倚音或前面的音符上，后面的音符直吹。在音头的带领下，随着手指的运动，气息渐强至轻弱收尾，上滑音完成。

我们以 $\underline{6}$ 1 的吹奏为例。轻吐 $\underline{6}$ 的音头过渡到 1，增压，渐强而后减弱，让 1 音的延长部分有明显的飘逸起伏感，似在空中画了一个圆环的感觉，并且无轮廓。如果有能力吹奏气振音，可在尾部振动两至三次，更能强调和渲染效果。

2．下滑音

符号："⌒"

下滑音由高往低行进，二度、三度……，一般有标注提示。

例 2-15

$\frac{2}{4}$

♩=80

宋乐 曲

$\overset{\frown}{\underline{6}}$ $\underline{5}$· | $\overset{\frown}{\underline{5}}$ $\underline{4}$· | $\underline{4}$ $\underline{3}$· | $\underline{3}$ $\underline{2}$· | $\underline{2}$ $\underline{1}$· | $\underline{1}$ $\underline{\underline{7}}$· | $\underline{\underline{7}}$ $\underline{\underline{6}}$· | $\underline{\underline{6}}$ $\overset{\frown}{\underline{\underline{5}}}$· | $\underline{\underline{5}}$ - ‖

指法：演奏下滑音，如吹奏 1 $\underline{6}$（三度下滑音），吹唇口劲有叼着感，打开第二、三孔，舌头运作的音头气息略重于轻吐的力度，清晰地把 1 音轻轻吹出，紧跟第三、二

孔慢捂，气息渐弱。

吹法：轻吐吐在音头，直吹细收尾，平音腹、弱音尾，使之产生圆润的音效。千万注意不能只靠指关节的慢勾来简单粗暴地完成下滑音的吹奏过程。

下滑音由双肩带动肘、腕至指，作慢捂动作。可以说，有了双肩的良好配合，下滑音才能顺利到位。

例 2-16

例 2-17

例 2-18

每小节延长拍，可同步进行气震音或虚指颤音的练习

宋乐 曲

[乐谱]

上下滑音的技术不难。比如《打跳欢歌》里的开头一句，[乐谱片段] 是代表性的下滑音例子。这是慢板、散板的节奏，也就是说滑音更需要有时值空间。在正常的节奏情况下，只要入耳润滑饱满即可。

如果和倚音组合，有两种处理方法：第一种是轻吐音头；第二种是重吐音头，力度大一点，也可以用叠音来处理，然后迅速下滑。

3．复滑音

符号："⌒⌣" 或 "⌣⌒"

复滑音，顾名思义，就是不间断的复合滑奏，其时值结构相同，前后音符作前强后弱滑奏。

演奏方法：综合上下滑音的技巧，对两组带连音线的四个音符进行轻吐和直吹，使其成为一体、一个组合。手指一上一下，使滑音同时在一拍或一小节里连续完成演奏，如 3526 1635 。

4．自然滑音

作品中出现的八分音符或十六分音符，如 1661 6116 5335 3553，组为自然滑音，一般不加标连音线或特别标注滑音符号。演奏者可自行处理润色。切记不能少了形体动作的配合，否则干涩僵硬。

在葫芦丝、巴乌原生态作品里自然滑音的结构是 1661 3553，这种结构组合一般情况下会不经意间被演奏成复滑音的效果。自然滑音是葫芦丝、巴乌的一种原生态音乐特色，在自然状态下其内在滑音的过程已经存在。

复滑音和自然滑音讲究的是手指的联动和肩、肘等的配合与气息均匀合理的应用。指法前抹、后捋、慢捂均要用到。演奏基本上没有较慢和非常快的现象，一般正常中速。关键是，两个轻吐音头要有清晰的表达，后面的音值一吐一吹，自然滑出，优雅流露。比如 5335 1661，指肚在孔位上轻柔运动。

5. 形体动作与滑音的关系

滑音是葫芦丝、巴乌的一个典型特征。吹奏时加以形体动作的相互配合，在听觉、视觉方面便会有美妙的呈现。在练习上下滑音时要记住两点：

（1）演奏上滑音时，两肩放松，不能耸肩。同步手指抹滑，将葫芦丝稍稍往前推，肘关节略往腰部收。注意动作不能太大，手的第一指不要在一个滑音过程还没有完成时就急于不受控制地突然抬起，不然会出现音效不圆润、似乎有棱角的缺陷，使得本来圆滑的声音没有委婉婀娜之感。所以，动作要和声音同步完美合成，即抹滑借力肩肘往外轻推，捋滑轻提腕，柔勾指紧随。

（2）演奏下滑音时，两肩放松，不耸肩。同步手指慢捂，轻柔地将葫芦丝往胸前收缩，肘关节和两肩自然往外略有展开，幅度不能太大，否则似划船的形状。当手指捂孔至音孔边缘时，一定要慢捂，使之婀娜轻柔地吹出，千万不能操之过急在音孔处突然捂孔，这样会使下滑音失散。练习时要注意手指第一关节的控制。严格地讲，吹奏好听与否与手指第一关节的发挥有着密切关系。

有了前面两项良好的功底基础，复滑音和自然滑音是不难吹奏的。复滑音和自然滑音的吹奏要求演奏者的手腕配合手指加以音头一气呵成，气息支点于腰部，功夫支点在两手小拇指、大拇指处。另外，还要注意培养演奏情感。当掌握了葫芦丝、巴乌的基本吹奏方法和情感表现，就会达到事半功倍的效果。

八、虚指颤音

符号："〇〜"

虚指颤音在葫芦丝、巴乌的演奏里是用来模拟弦乐音效的一个技巧音型。它与滑音的结合可以产生"轻、飘、柔"的音效感觉。

虚指颤音也称"隔孔打音"，即原来的打音产生在本音上，和下二度（或三度）结合后，即刻回到本音。顾名思义，所谓的隔孔打音，是用指震音的"虚指"，和"打"

的动作相比较，指尖轻轻击打，无需过分用力，做到轻飘勿实、松而不散。例如，**1**的打音是食指有力迅速打在第三孔，然后马上放开，产生的音效是 $\underline{1\ 7\ 1}$。这时的隔孔打音处于本音下二度半孔位置，是 **7** 的下半孔，使得 **7** 孔声音的气流柱在中指的轻轻点动指震下有所阻挡，声音晃动，发音呈现 **7** 的半音状态。它不同于一般颤音，速度也非常快，有明显的颗粒感，出来就是一串。

指扇音也被归纳在虚指颤音里，它的演奏要求是几根手指并拢，作扇的动作，使声音出现飘忽感，一般在相对快节奏的某个音符上使用，如《竹林深处》中的

。

例 2-19

$\frac{4}{4}$

♩=60

宋乐 曲

例 2-20

$\frac{4}{4}$

♩=60

宋乐 曲

以上两种符号不能混为一谈，其音效有明显的区别。前面一种是指震音的符号，在笛子演奏里常单独使用；后一种才是虚指颤音的符号。指震音可以不加后缀单独使用，

虚指颤音一般都加后缀。指震音正常的演奏需要明显敲击震动管面，奏出的声音比较清晰。

九、插指颤音

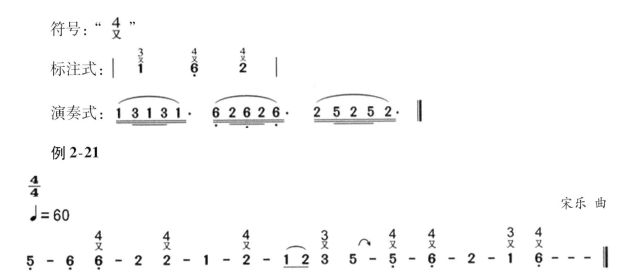

例 2-21

插指颤音在构成主体上和颤音、虚指颤音、气震音等都属颤音技巧类。

最早葫芦丝、巴乌作品中提及插指颤音的是李春华老师。在他的作品里，为了模仿马头琴琴声和蒙古族长调里特有的精彩华美感觉，在表现技巧上某个音插指或许可以在上行三度至四度之间选择。因此，和原来规定的三度相比有些变化和发展，所以统称为插指颤音，而不另称三度颤音或几度颤音。

低音 **6** 的插指颤音的吹法应该是和它上行四度的音符 **2** 组合。运指的速度略慢于颤音。由于是一种特定的音效，插指颤音的拍数时值基本不超过三拍，且吹奏和打击音孔力度不能过度夸张，以柔和为主。

插指颤音在装饰音里已有注明，但在葫芦丝、巴乌的原生态作品里出现得较少，有其局限性。随着作品风格、题材的发展，插指颤音的广泛应用目前在不断探索中，主要是用来模拟马头琴音效和其他一些比较特殊的音效。

插指颤音和三度颤音非常相似。一般颤音是二度，特殊情况例外。三度颤音有明确的指数提示规定，符号上标明几度就应吹奏几度。而插指颤音为了模拟马头琴风格的声效而打破其规律，音度有可能达四度。

有别于其他颤音（几度颤音）和有特定用途的装饰音，插指颤音主要应用在蒙古族和藏族风格作品里。插指颤音的出现对葫芦丝、巴乌来讲更能完美演绎草原风格的作

品，是一种蒙古族长调表演形式，在音乐旋律呼麦里经常使用转换声效的技巧。

插指颤音的演奏方法并不难，主要是在旋律音符的持续音上气息的强弱有一定讲究，尽量使声音的振动有弦乐声线之感。

十、渐强渐弱

符号："＜　＞"

该符号在曲目的延长音部位使用得较多。两者可分可合，亦可单独使用，或一并使用。节拍时值一般在3拍以上。

单独渐强的吹法：轻吐音头，保持直吹的气息，腹部丹田往外膨胀，慢呼加压至强，过程中无明显的起伏突变，音尾收音干净。

例 2-22

例 2-23

单独渐弱的吹法：重吐音头，即刻控制直吹呼出的气息，在节拍的时值里腹部丹田逐步放松呼出气息至音尾，音韵清晰。

一并吹奏渐强渐弱的吹法：渐强渐弱符号不是一个完整的橄榄形，中间留有空当。也就是说，在演奏渐强渐弱时，务必在中间地带保留一定的强音峰时值，再渐渐收缩音量，否则音型会像过山车一样过于突然，情感的抒发有缺憾。

渐强渐弱的应用经常出现，基本出现在乐句的尾端。两者可以单独使用，有时出现

在作品中间某一段，而且是单向的，渐强或渐弱。渐强渐弱有以下两个功能：第一个功能是有助于音乐情感上的收放自如；第二个功能是帮助在呼吸的量和功能应用上得到腹部肌腱的锻炼与气息的控制。

渐强的收尾基本上会在瞬间（大合唱里多见），渐弱则可以按照情景、情感的不同而自由发挥。

讲到渐强渐弱，就会涉及气息控制问题。渐强靠丹田的支撑，渐弱是内在的悄悄收缩。在装饰音里渐强渐弱音效时值相对较长。和其他装饰音功能相比，渐强渐弱情感表达目的简单。

渐强渐弱可以与渐快渐慢结合练习，如：

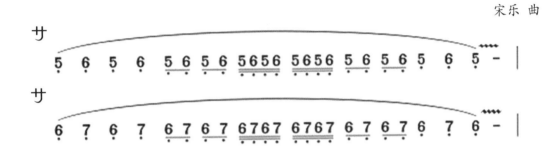

宋乐 曲

十一、延长音

符号：""

吹奏时应延长本音的一倍以上时值，声音在结尾处适当增加压力，气息流量减弱。

延长音没有特别的演奏方法，仅仅是要求延长某一个音。与切分音相比它没有严谨的节拍要求，但是特定的音符或特定的乐句里少了它的存在，就像绘画作品少了对光的延续而做出的色彩变换和延续，会造成作品韵味不足。

渐强渐弱和延长音在作品中经常出现，很多人不是特别注意表达和理解。如果不注意此类装饰音的演奏，则演奏的作品可能平庸乏味，起伏跌宕的感觉全无。

十二、气震音

符号："⁓⁓⁓⁓⁓⁓⁓"

气震音又被称为"腹震音""气颤音"。

具体吹法：饱满吸气，气沉于丹田，作笑状姿态，放松颈部，关闭声带，使腹部肌

的强弱气息通过规律变化呼动簧片使其产生波震。气震音振动频率没有特定的规定，一般轻柔慢板的旋律较平稳舒坦，反之可以激情些。对善于美声唱法的吹奏者来讲，气震音表现是没有障碍的。

气震音吹奏虽不难，但也有具体要求和方法，有声乐基础的吹奏者掌握会快一点。有些吹奏者通过交流感悟会非常轻松地找到吹奏感觉，也有些吹奏者练了很长时间还是找不到要领，不是憋在喉咙口，就是一吹就抖动上身。当然这两种现象都是错的，前者时间长了会使咽部造成病变和发炎，后者抖动的身体不利于表演吹奏时的呼吸流畅。练习时可以长练"呵呵呵呵"的轻重、快慢发音，学会腹部送气发声，然后在吹奏上以此方式练习气震音。

例 2-24

例 2-25

气震音在以气息来表现的管弦乐、声乐等作品中是必不可少的。

在葫芦丝、巴乌的演奏中，气震音可以给我们带来情感风格的区别。如今葫芦丝、巴乌非常普及，各种音乐作品都能演奏，所以也需要用相应的技巧来适应不同作品的特性。在演奏通俗、西洋曲目里的某一音符和小节时可以用气震音来完成，从而传递情感信息。云贵风格的作品应尽量少用气震音来铺垫和展开音乐语言的叙述，要用属于它们音乐特色的虚指颤音技巧来填充美化。

对于一下子找不到感觉的吹奏者来讲，可以用以下办法来感悟体验吹奏气震音。比如吹 $\dot{1}\text{~~}$ 的气震音，可以先轻轻直吹长音一至两拍，气息不要断，接着放松颈部用腹部气息迅速往吹嘴处强压呼出气流，保持一至两拍。声音的感觉是前轻后响，反复多次琢磨感悟，而后频率速度加快，随之节拍增多。基本功练习时尽量在保证没有瑕疵的情况下才能达十拍以上。

气震音的练习能给吹奏者打下扎实的气息基础，也能带来健身的好处。肠胃的蠕动，胸腹式的呼吸……这些比一般的吹奏更加费力和损耗体能，但对健康好处多多。所以，大家平时要注意腹部的锻炼……进一步提升自己久吹长吹的能力。

葫芦丝、巴乌的音量门幅不大，尤其是 **4**、**5**、**6** 三个音更是窄小偏暗，吹奏时气压气流必须加以控制在较弱较小的范围内，否则气震的起伏和波形会无明显感觉，达不到情趣的表现。气压气流过大还会吹不出声音来。

十三、吐音

一般来说，音头、双吐、三吐、花舌属于吐音的范畴。

在葫芦丝教学中，一般把"T"作为吐音符号来指导学员的吹奏练习，吐奏、连吐、单吐、轻吐，不分音韵情景一味用"T"符号来标注。然而，民乐标注符号里是没有连吐符号的，其他都有各自的专用符号：轻吐"⊙"，重吐"＞"，单吐"<u>TO</u>"，跳音或顿音"▼"。

音头主要是由舌头加以直吹为主导作用的一种发音方式，是各种声音发出响声的开头部分。

音头并不是只有一种方式，不能模糊称呼，它们之间绝不能使用同一种符号。其中轻吐技巧的应用基本上是全方位的，一曲作品大约有80%的音符和组合都和轻吐有实质性的关联。轻吐音头的技巧和其他装饰音常常会混搭，且90%的作品里轻吐占据主要吹奏地位，所以不可忽视。乐句是否清晰悦耳、缤纷多彩都从轻吐音头开始。

轻吐和重吐没有时值的差异，同样在一拍内完成吹奏。单吐、顿吐在前八分音时值、后十六分音时值乃至三十二分音时值（顿吐还存在轻、重的讲究）之间存在本质的差别，包括稳重、坚定、跳跃、欢快方面的差别。

1. 四种吐音吹法比较

$\frac{4}{4}$（筒音作 $\underset{\cdot}{5}$）

中速

⊙ ⊙ ⊙ ⊙
1 1 1 1 |

轻吐"⊙"念"突",四分音符,轻吐糯糯,气息不断,时值一拍。

> > > >
1 1 1 1 |

重吐">"念"吐",四分音符,重吐扎实,稳重矫健,时值一拍。

T T T T
1 1 1 1 |

单吐"T O"念"脱",八分音符,单吐轻松,半拍空间,时值半拍。

▼▼▼▼ ▼▼▼▼
1111 1111 |

顿吐"▼"念"的",十六分音符,顿吐跳跃,点状有力,时值四分之一拍。

2．有关吐音

吹奏中,吐音并不只是单吐这么简单,它可分为轻吐、重吐、单吐、顿吐（跳音）等。

轻吐是一种贯穿全曲、常被使用的吹奏方法,它可以使吹奏的乐句温柔舒坦。音头、音腹、音尾清晰,乐句起头明确,长句、装饰音处转折棱角分明。尤其是吹奏有词的歌曲性作品,轻吐每一个音符时,可以奏出里面的具体歌词内容。因此,光用"T"符号来指导人们吹奏,有可能误导吹奏成单吐"T O"。

很多葫芦丝、巴乌作品里会有轻吐的标注,但有的人容易和单吐混淆,更多的时候有人用连吹、连吐来代替。有的教科书忽略了它的存在,有的只使用符号"T"来表示。有些老师也没有告诉大家关于轻吐在吹奏里的重要性和不能替代的功能。

3．轻吐

符号："⊙"（时值在一拍左右）

念字法练习：念"突"（第一声）。"突"字的时值在音乐行板节拍里（♩=84）基本上有一拍的时值,类似于保持音"－"的吹奏要求。

语音练习一：

| 突 突 突 突 | 突 － － － ∨ | 突 突 突 突 | 突 － － － ∨ ‖

语音练习二：

| 突突 突 突 突 | 突 － － －∨ | 突突突 突突突 突 | 突 － － －∨ ‖

语音练习三：

| 突突 突突 突 突 | 突突 突突 突 突 | 突 － － －∨ ‖

语音练习四：

| 突突 突突 突 突突突突 突 | 突 － － 突∨ ‖

吹法：唇肌放松，略带微笑。嘴唇不能撅起，不能鼓腮。上下牙齿略开起，气吸丹田，从丹田腹部控制气压气流，轻轻呼出，舌尖轻轻触碰牙龈，力度适中。音符与音符之间似乎没有空间，恰似声音粘连在一起的感觉。气息游丝般地不断连延至换气符号处再换气。吹奏时，用外嘴唇抿着葫芦丝的吹嘴。气息从腹部丹田呼至舌尖，此时舌尖和牙龈为风门，轻柔地开闭。尽量在音符与音符之间不要有明显的间隔，声音连绵一起。上下嘴唇绝不能撅起，稳妥耐心地吹奏。

4．重吐

符号："＞"

念字法语音练习：念"吐"（第四声）。

吹法：唇肌力度重稳，略带微笑。嘴唇不能撅起，不能鼓腮。上下牙齿略开启，气息从丹田有力呼出，舌尖重触牙龈。吹奏时唇肌力度较大，舌头有一定的冲击力，有较强气压，保持一拍时值左右，两个音符以上之间似乎没有间隙的现象，与轻吐的感觉相同，就是力度有别，重吐坚定有力。

念字法语音练习：

| 吐 吐 吐 吐 | 吐 吐 吐 吐 | 吐 － － － |

例 2-26

2/4 (筒音作5)
中速 庄重
宋乐 曲
用较强口劲、大气流和气压吹奏并保持一拍的时值

> > > >
| 5̣ 5̣ | 6̣ 6̣ | 7̣ 7̣ | 1 1 | 2 2 | 3 3 | 4 4 | 5 5 | 6 6 | 5 5 | 3 3 |

| 2 2 | 1 1 | 7̣ 7̣ | 6̣ 6̣ | 5̣ 5̣ | 3 5 | 2 6̣ | 5̣ 7̣ | 6̣ 5̣ | 1 － ‖

例 2-27

没有共产党就没有新中国

曹火星 曲

重吐时值在音乐行板节拍里（♩=84）基本上有一拍的时值，与保持音"－"的吹奏要求类似。气息不断至时值结束，再换吸气。气压气流强于轻吐，音头要更坚定一点。

重吐的应用是在作品出现激情热烈、坚定有力的音符和乐句的时候，演奏时既必须保持音符的时值，又要充分体现它们强烈的个性。

5．单吐

符号："TO"

单吐是一种吹奏时值在半拍以内的音头。轻吐和重吐吹奏时无明显的休止空间，气息连续，而单吐则须休止，有停顿空间，断层清晰，时值是半拍，有跳跃感，允许有抢气、换气。

念字法语音练习：｜脱 脱 脱 脱｜－－－－－－－－脱脱脱脱　脱脱｜脱－－－｜

吹法：口腔略圆，舌根放松，上下牙分开少许，舌头在上下牙之间，气息丹田送出，腹部明显有起伏和弹性。声带松弛无卡住感，气压气流快速强有力地送出。唇肌略紧，保持微笑状，用外嘴唇抿着吹嘴，腮不鼓。气息力度适中，舌尖不过牙龈。手指开闭孔速度必须同步。

例 2-28

$\frac{4}{4}$ （筒音作 $\underset{\cdot}{5}$）

♩=90（可适当减速和加速）

宋乐 曲

单吐的时值是吐奏半拍加休止半拍，中等力度吐奏

例 2-29

欢 乐 颂

贝多芬 曲

$\frac{4}{4}$

例 2-30

《竹楼情歌》片段

李海鹰 曲

$\frac{2}{4}$

例 2-31

《竹林深处》片段

杨正玺 龚全国 曲

$\frac{2}{4}$

6．顿吐

符号："▼"

顿吐又称"跳音"。

顿吐和前面几种音头一样，可以单独使用，既有技巧的功能发挥，又有装饰音的作用。

顿吐音的出现要求有绝对的跳跃感，是轻顿吐，还是重顿吐，要看作品的需要。轻顿吐和重顿吐没有符号或标记，断层均清晰且短促，有力欢快并且有弹性，时值在十六分音符左右，比起单吐频率快两倍。

吹奏时也从念字模拟开始，因为顿吐的速度极快，故用文字"滴"来模拟。

念字法语音练习：| 滴 滴 滴 滴 | 滴 滴 滴 滴 | 滴 滴 滴 滴 |。

念字过程似模拟儿时玩拍电报游戏，发出"滴、滴、滴、滴"音，唇肌口劲微笑似的收紧，舌尖离牙龈距离非常接近，伸缩频率很快，将口风短促间断地呼出。

例 2-32

《姑苏乡音》片段

宋乐 曲

例 2-33

例 2-34

宋乐 曲

[乐谱]

例 2-35

宋乐 曲

[乐谱]

吹奏状态是外嘴唇唇肌有力地叼着葫芦丝吹嘴，不要嘟嘴唇和鼓腮，上下牙间留一小缝隙，舌尖顶着牙龈，但是不能顶碰葫芦丝吹嘴，应短促有力地吹奏，口劲口风强劲。

以下为三种曲目音头对比作品练习。

例 2-36

甜 蜜 蜜

葫芦丝轻吐练习曲目

印尼民歌
宋乐 标注

[乐谱]

例 2-37

没有共产党就没有新中国

葫芦丝重吐练习曲目

曹火星 曲
宋乐 标注

例 2-38

小 螺 号

葫芦丝顿吐练习曲目

付林 词曲
宋乐 标注

7．十种吹法参考练习

例 2-39

吐音吹法本身存在差异，作品情感起伏的变化说明了一切。强与弱的对比之间少了一个清晰而不夸张的中性音头单吐音，正好由单吐来充实。

轻吐、重吐时值较长，自然拍为一拍。单吐的时值是半拍。这三种音头的音效完全不同，所表达的音乐内涵相差很远。一个符号三种吹法通用是欠妥的。就单吐（T）而言，吹法与时值上必然产生休止断层，一旦不能理解，吹奏方法即会出错，初学者尤其会发生这方面的问题。

任何乐器演奏都强调音头的重要性。做到不干、不涩、不黏等，或符合音乐语句的

内涵、音色要求，这些都是至关重要的。当音头表现到位时，所演奏的作品可以事半功倍。随便分析一首曲子，就能发现音头的抑扬顿挫起着乐句的起头和展开作用，有的作品里面没有任何装饰音点缀，一音一句，一段一曲，平稳简洁，朴素清淡，亦能长期流传。如《映山红》里的 3 3 3 1 | $\frac{2}{3}$ 3 - - - |，前三个3应标注轻吐符号，如果用单吐符号标注，有可能出现吹奏理解错误，作品的主体内涵、时代背景、风格等会一错全错。再如曲子《大刀进行曲》里 i i · | i - | 5·6 5 3 | 1· 3 | 5 - | 6 0 | 的三个重音 i，它们必须用重吐符号标注。曲子需要重吐音符来演奏时，其符号不能用"T"指导。

8．双吐、三吐、花舌

双吐、三吐、花舌等一些难度系数较大的技巧装饰音在前面已有接触，在教学实践中它们往往是学习葫芦丝吹奏的瓶颈。很多学员年岁较大、反应能力欠佳、肌体的机能下降，尤其口舌、手指的互动配合运作速度跟不上或不能协调，所以可调整学习进程：先学轻吐、重吐、单吐和顿吐，然后把难度系数较大的双吐、三吐等内容放在后面学习。

（1）双吐

符号："TK"

在作品音符上方标有"TK"字母，用"脱酷"双吐方法来吹奏。

吹奏时口劲（唇肌）略带微笑，关闭声带，用丹田呼出气息，"T"用舌前部，"K"用舌中部，前者舌头略靠近牙龈，后者舌中部略抬起。两者发音的力度不同，音效一强一弱，练习中尽量做到力度一致，中间有休止和明显的停顿。

双吐的时值是由十六分音符组成，演奏速度在每分钟 ♩=150 以上。双吐在吐音范畴里是最快的，音程变化跨度大，难度系数也随之增大。

例 2-40

$\frac{2}{4}$

♩=120

念字法练习 宋乐 曲

‖: 脱酷 脱酷 | 脱酷 脱酷 | 脱酷 脱酷 | 脱酷 脱酷 | 脱　0 :‖

‖: 脱酷脱酷 脱脱 | 脱酷脱酷 脱脱 | 脱酷脱酷 脱 0 | 脱酷脱酷 脱脱 | 脱酷脱酷 脱 0 :‖

例 2-41

$\frac{2}{4}$
♩=120

宋乐 曲

```
 TKTK T  TKTKT
 5555 5 | 5555 5 | 6666 6 | 6666 6 | 7777 7 | 7777 7 | 1111 1 | 1111 1 |

 2222 2 | 2222 2 | 3333 3 | 3333 3 | 4444 4 | 4444 4 |

                                     TK TK TKTK
 5555 5 | 5555 5 | 6666 6 | 6666 6 | 5566 5566 | 4433 4433 |

                                     T K    >
 2211 2211 | 7766 7766 | 5566 5566 | 7̣ 1̇ | 1̇ — ‖
```

例 2-42

$\frac{2}{4}$
♩=120

宋乐 曲

```
 TKTK TKTK  TKTKT
 5566 5566 | 5612 1 | 6677 6677 | 6623 2 | 7711 7711 | 1232 3 |

 1122 1122 | 2343 4 | 2233 2233 | 3553 5 | 3344 3344 | 2432 4 |

 4455 4455 | 5653 5 | 5566 5566 | 5665 6 | 6533 5322 | 3211 2277 |

                                                       T T  >
 5566 7711 | 2233 4455 | 6655 4433 | 2277 6676 | 7̣ 5̇ 1̇ ‖
```

平时多练"酷"，使之力度弹性均等。随着速度的变化，舌部也一定会变化，使之前移，原来的"脱酷"发声会变成"嘚咯""嘀咯""都咯""哒嘎"。总的来说，速度越快的双吐，其舌头位置也就越往前。

（2）三吐

符号："T TK TKT TKT(3)
 1 11 111 111"

三吐是从双吐进化而来的，在双吐的基础上在里面加一个单吐"T"，成为 T TK / TKT / TKT(3) —— 1 11 / 111 / 111。

文字练习：脱脱酷　　脱酷脱　　脱酷脱(3)。

三吐有三种节奏结构的吹法。第一个是前八后十六；第二个是前十六后八；第三个

是三连音。目前在葫芦丝、巴乌的音乐作品中，绝大部分是前八后十六的结构，后面两项不怎么应用。

三吐的吹奏较于双吐容易。我们常用的第一种三吐是前八后十六的结构，由于有前面八分音符的缓冲，所以而后进行十六分音符的双吐吹奏会比较容易。

三吐和双吐一样要着重后面的"酷"音的力度和弹性。

由于速度的变化，第一种三吐的音效"嘚嘚咯，嘚嘚咯"是不能用练习时的"吐吐酷"方法吹奏的，因为这个"吐吐酷"方法不可能有一定的速度，只是为了让学员可以较快进入练习状态。

吹奏时尽可能吐奏清晰，有跳跃感，各音间明显有力，能感觉到断层，绝不能有疲软、黏糊、拖泥带水的感觉。因此，有些学员可能会出现口腔不适、咽喉不爽甚至溃疡，所以还请注意练习方法，不要使劲地用咽喉部发力，不要训练时间过长。

就难度系数而言，单吐系列似乎比较复杂。经常有可能和其他装饰音一并应用且密切关联，吹奏时脑海里必须清楚，应用表达时要精准到位，不能用错。三吐系列难度不是很大，最大的是双吐，因为双吐的速度决定着它的成败，均要求在 ♩ = 150 以上，且音程音阶的变化和跨越需要舌头随时不断地移位变化，再加上手指的协调同步、气息的掌控应用等，所以掌握此技巧不是一蹴而就的。所谓吹奏葫芦丝、巴乌的总口诀"气、舌、手、唇"的功能性协调，就体现在此。

例 2-43

三吐练习曲

$\frac{2}{4}$

♩ = 150

激情、欢快地

宋乐 曲

（一）

T TK T TK	T TK T TK	T TK T TK	T TK T			
5 55 5 55	1 11 1 11	2 22 3 33	2 22 1	6 66 6 66	7 77 7 77	7 76 5

| 3 33 3 33 | 2 22 2 22 | 5 55 5 | 4 44 4 44 | 3 33 3 33 | 5 55 6 67 | 1 11 1 ‖

（二）

T TK T TK
5 55 6 66

| 2 22 1 11 | 7 77 6 66 | 5 55 6 11 | 3 22 1 | 5 32 1 | 5 11 6 11 | 3 31 1 ‖

(三)

| T TK T TK |
| 5 22 1 22 | 3 13 5 32 | 3 33 3 | 6 77 7 11 | 2 22 1 | 3 55 6 55 | 6 66 5 |
| 5 33 1 22 | 3 77 6 65 | 6 67 1 | 1 11 4 44 | 2 22 6 55 | 5 53 6 77 | 2 22 1 ‖

例 2-44

《姑苏乡音》片段

2/4
♩=120

宋乐 曲

（乐谱略）

（3）花舌

符号："*."

花舌又称"滚舌"。

念字法语音练习：

（练习谱略）

腹部收紧勿松，快速吸气，用力外呼，关闭声带，舌头前端上翘，丹田收紧，迅速将气压气流用直呼法送至舌部前端，使舌如簧片似的振动。时值在三十二分之一以上。

以下练习曲中，一拍"嘚"要四下，和颤音的要求相同，用唱名分别唱出花舌状态。

例 2-45

3/4 中速

宋乐 曲

| *······ | *······ | *······ | *······ | *······ | *······ | *······ | *······ | *······ |
| 5 - - | 6 - - | 7 - - | 1 - - | 2 - - | 3 - - | 4 - - | 5 - - | 6 - - |

| *······ | *······ | *······ | *······ | *······ | *······ | *······ | *······ | *······ |
| 6 - - | 5 - - | 4 - - | 3 - - | 2 - - | 1 - - | 7 - - | 6 - - | 5 - - ‖

例 2-46

宋乐 曲

练习花舌建议从低音 **5** 开始（低音 **3** 没有花舌），而后逐个往上行练习，因为低音 **5** 相对简单些，越往上行练习难度越大。中音 **4**、**5**、**6** 的吹奏要求舌头和吹奏双吐、三吐一样，舌头抬起的位置后移，感觉上有点不舒服。

花舌的装饰技巧音来自其他民间吹管乐器，如笛子、唢呐等。花舌的语音练习要求连续地念"嘚嘚……"。其难点在于是否能应着音符念出，也就是说唱名全部用"嘚嘚……"。能在低音与中音区内把"**5** 到 **5**"一个八度的音符全部连续唱出，在吹奏应用上基本就没有问题了。如果能把旋律乐句中的音符连贯呈现且不失音韵，那就更好了。

花舌装饰音在葫芦丝、巴乌的曲目应用上并不多，大都出现在难度较大的作品里。目前葫芦丝、巴乌八级考试中的《晨风》有一组乐段只是 **5**、**1** 两个音符上要求展示花舌，且都是八分音符。《晨风》是一首好作品，但由于花舌的出现使得原生态韵味有所减弱。云贵民乐中没有此种技巧装饰音。或许为了标新立异，有些音乐人在他们的新作里加入东北风、西北味的格调，一味地借用其他乐器的演奏技巧，在傣韵滇风葫芦丝作品里插入几处花舌和不着边际的装饰音，这是不可取的。

十四、循环换气

符号："Ⓥ"

循环换气是反自然的一种呼吸方式，是民间艺人为了烘托演出气氛与追求艺术表演水准而摸索创造的吹奏形式。循环换气在中国的民乐唢呐作品里应用最多。吹奏中使用了此种方法，才得以长时间没有明显呼吸换气的停顿状态。

使用循环换气的葫芦丝代表作是原生态经典曲目《古曲》，有的考级部门将其列为十级考级曲目。

循环换气的训练方法是，准备一盆温水和一根吸管，叼着吸管并插入水中，尽量打

开口腔内部空间以储备气息,记住不能鼓腮。在往外吹气时尝试同步吸气,反复尝试。待有所体会后,再进行二次、三次的连续循环练习,不能操之过急,注意避免呛水。在实际演奏中吹奏两三拍就可换气,尽量多循环运作,耐心平稳地演奏。老年朋友不建议尝试,小朋友和其他年龄段的尽量掌握此种特殊演奏技巧。

例 2-47

古 歌

傣族民歌
哏德全 编曲

十五、全捂作1的指法

全捂作1的指法是将全捂作5（任何调式）的葫芦丝、巴乌的原本基调用来全捂作1的转换吹奏：第一，练习时学员需要暂时放弃前面学习的全捂作1的理念，想象全捂作1音。第二，大脑尽量提前指使左右手对捂孔的操作，彻底改观前面全捂作5的练习。第三，运用以往的练习经验，耐心练习，步步为营。

练习方法：全捂作1的指法是在原来的调高基础上往上提高四度。原来全捂作低音5，现在是中音1开始。原本的低音3的指法变成了低音6。原本的中音4现在是中音7。同时全捂作低音5最高音是中音6，现在中音7和高音1、2一并呈现，音域拓宽了三度。另以C调为例，全捂作5可转换为G调的1。

相对应的音符位置：

例 2-49

宋乐 曲

例 2-50

宋乐 曲

例 2-51

宋乐 曲

例 2-52

赛 马

1=F 2/4 ♭B

全按作1

黄怀海 曲
李春华 改编

十六、全捂作 2 的指法

在基本掌握全捂作 1 的指法后，可以去学习全捂作 2 的另一种指法。这不意味着，掌握了 1 的指法自然地就要进入全捂作 2 的指法练习，只是因为葫芦丝、巴乌音域宽度在这个层面上适合较完整的作品谱写，如《梨花雨》（也可全捂作 5）是全捂作 2 的完美作品。这样调式的变化使得葫芦丝、巴乌的演奏范围得以扩大。

练习方法与全捂作 1 相似，全捂作 2 的指法在原来的调式基础上往上移了五度。原来

筒音作 $\underset{\cdot}{5}$，现在全捂筒音作 **2**，指法全捂。其中音 **4** 需开第三孔，其他孔全闭。原来低音 $\underset{\cdot}{3}$ 现在是低音 $\underset{\cdot}{7}$。

相对应的音符位置：

$\underset{\cdot}{3}$ $\underset{\cdot}{5}$ $\underset{\cdot}{6}$ $\underset{\cdot}{7}$ 1 2 3 4 5 6 （全捂作 $\underset{\cdot}{5}$）

$\underset{\cdot}{7}$ 2 3 4 5 6 7 1 2 3 （全捂作 **2**）

例 2-53

$\frac{4}{4}$ ♩=90 宋乐 曲

2 3 4 5 | 6 7 1̇ 2̇ | 3̇ - - - | 3̇ 2̇ 1̇ 7 | 6 5 4 3 | 2 - - - |
3 2 3 2 - | 3 4 3 5 2 3 1 | 2 - - - | 4·5 6 5 6 7 | 1̇ - 3̇ 2̇ | 1̇ - - |
3 5 4 - 2 7 | 3 2 6 6 7 | 3 1̇ 2̇ 1̇ | 3̇ 1̇ - - | 2̇ 7 6 5 3 5 | 7 1̇ 7 6 - |
7 7 6 5 5 3 | 5 - - - | 4 5 6 - 7 | 2̇ 3̇ - 1̇ | 1̇ - - - | 5 6 1̇ - ‖

例 2-54

$\frac{4}{4}$ ♩=90 宋乐 曲

2̇ 3 3 2̇ 3 3 | 2̇ 1̇ 2̇ 3 3 - | 1̇ 7 1̇ 1̇ 7 1̇ | 7 7 6 5 6 4 5 | 6 1̇ 7 6 - | 3 2 3 4 3 2 |
2 7 3 2 3 | 4 - 5 - | 6 5 6 7 1̇ - | 1̇ 7 5 6 3 2 | 2̇ 3̇ 3̇ - | 1̇ 2̇ 1̇ - - |
3 4 5 3 4 6 | 6 5 4 3 2 - | 7 6 1̇ 7 6 5 | 5 7 6 5 6 - | 3 2 3 3 2 4 | 2 3 4 5 6 7 1̇ - ‖

例 2-55

$\frac{4}{4}$ ♩=90 宋乐 曲

2 3 4 5 6 - - | 5 6 5 4 5 - - | 1̇ 7 6 5 3 - - | 3 2 4 3 2 - - | 7 3 2 1 7 - - |
1̇ 2̇ 7 1̇ 6 - - | 7 6 7 5 1̇ 7 6 5 | 4 2 4 2 3 5 6 2̇ | 1̇ - - - | 3̇ 2̇ 1̇ 5 6 1̇ |
3 3 2 2 1 1 7 7 | 6 5 6 3 3 2 4 3 2 | 3 - 5 5 6 6 | 2 2 4 4 3 3 5 | 5 3 5 6 2̇ 3̇ 1̇ ‖

例 2-56

蝴蝶泉边

1＝C或D 2/4（全捂作5）

雷振邦 曲

例 2-57

梨 花 雨

李春华 曲

第三章　关于低音 3

一、低音 3 从哪里来？

这里以七孔葫芦丝为例来谈论低音 3。

低音 3 是靠微弱气息振动簧片发声的，没有捂孔却有音的存在。主管背面下面的一个单孔是声音释放孔，起到低音 5、6、7 几个音的校音作用，一旦堵塞封闭，就会音准缺损。除了音准校音功能之外，它又具有演奏音符功能，吹奏时拓宽了原本不宽的音域，方便许多曲目的吹奏。因此，我们也可以把它设定为对葫芦丝、巴乌有用的准第八音孔（市面上还有低音 2 的九孔葫芦丝）。随着葫芦丝、巴乌的不断发展，低音 3 这个根音（原来是将低音 5 定为根音）是不能缺少的。低音 3 在吹奏中被发现，且具有突出的主音符功能，它既拓宽了音域，又证实了第八孔的存在。很多曲目如果少了低音 3，作品的创作及吹奏范围也就小了很多。

二、关于第八孔

低音 3 和低音 5 均为筒音，完全是两种力度吹法。通常低音 5 没有孔位，但是低音 3 有孔位；在主管背后根部最下面的两孔系缀饰孔，上面单一的孔就是低音 3 的音源孔，此孔作为释放音孔的存在，是不能堵的，一旦堵了，葫芦丝第一孔以上 5、6、7 几个音就不准了，随之低音 3 也没有了。

低音 3 实际上是七孔葫芦丝上的第八孔，以前它只作为释放音孔来对待。原生态曲目里没有低音 3 和 4，或由于民族风格的原因，低音 3 没有音位。

三、低音3吹奏的问题

葫芦丝、巴乌是用来吹的，不是用吸气的办法发声的。在实际应用里用倒吸来处理低音3，就会出现乐句不流畅的现象，甚至曲散。

以下几种情况下是难以吹响、吹出低音3的，应予避免。

第一，葫芦丝、巴乌本身的质量问题，如做工不讲究，根本没有考虑低音3的存在。当然有的教科书里也回避了低音3的存在。

第二，部分学员的感悟能力较差，几个月学习下来还是没有找到吹奏的感觉和要领。

第三，有些厂家店方为了追求个别音音量的高位明亮，把簧片的簧舌调到极高的位置，没有考虑到演奏时古音和杂声的频频出现，造成低音3嘈杂无比。

低音3与低音5同属筒音范畴，均不需要捂孔即可发声，但是两者的气息要求却截然不同。低音5需要强吹才能基本保证音准，它是葫芦丝、巴乌音孔音符里唯一特别要求强吹的音符。低音3吹奏时只需微弱呼气即可，气压稍稍过头，气流就会发出古音，直接导致吹出低音#4的音。

四、低音3与簧片的关系

簧片粘贴的位置和簧舌根部的质地决定了低音3的音准。葫芦丝、巴乌是单簧片乐器，大多数音能简便地校音，最难校音的就是低音3。簧片质量、粘贴位置、粘贴胶的厚薄等因素决定了低音3的音准。

五、怎样吹好低音3？

当找到吹低音3的基本感觉后，接下来需要多拍长时间地吹奏且能保持音质音量的平稳、有效，转换连接其他音符乐句时应做到正确自如、完美舒服，下滑音的连接演奏尤其如此。建议多练练习曲和带有低音3的乐句。低音3的练习不适合一开始就涉及，可等葫芦丝学到一定程度后再开始练习，因为那时可以全身心地放在低音3的吹奏练习上，也可以结合其他熟练的技巧同步练习。

低音 3̣ 相对其他音的吹奏难度要大一些，尤其在八分音符乃至十六分音符的迅速转换上要保证音准音质、音量音色的基本到位。另外，各音与低音 3̣ 发生的下滑音关系以及气息委婉情况也要重视。当然，吹好低音 3̣ 会为第八孔的吹奏打下良好的基础。

第四章　标注曲目

金孔雀轻轻跳

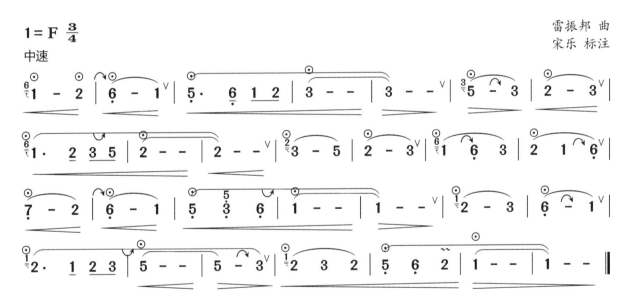

小城故事

摇篮曲

有一个美丽的地方

妈妈的吻

瑶族舞曲

花 满 楼

荷塘月色

军港之夜

1=C 2/4

中速稍慢 宁静 抒情地

刘诗召 曲
宋乐 标注

我爱你塞北的雪

兰花草

小 背 篓

注：词曲有所改编，适合七孔葫芦丝吹奏。

多情的巴乌

张汉举 曲
宋乐 标注

小快板 彝族民歌风

吹奏注意：两个颤音要清晰，富有弹性。两个带升号的音符要恰到好处。口劲口风的应用要分清轻吐、顿吐、直吹的区别，整个作品不能黏。

月光下的凤尾竹

(葫芦丝独奏)

施光南 曲
宋乐 标注

蜗牛与黄鹂鸟

（葫芦丝吹奏）

1=E 2/4

中速 诙谐

林建昌 曲
宋乐 改编 标注

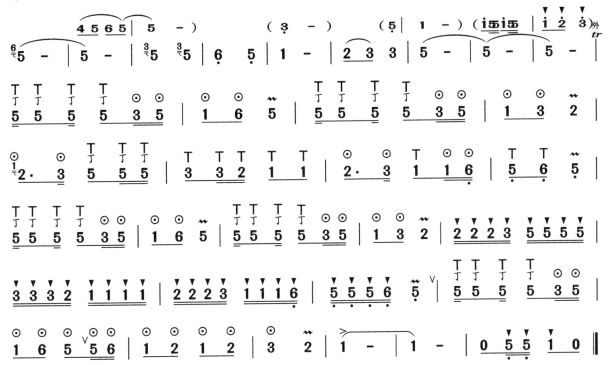

小小新娘花

(葫芦丝独奏)

陈伟 曲
宋乐 标注

第五章　参考曲目

新疆舞曲

2/4
小快板

王洛宾 改编

注：此曲可以用轻吐、似弦乐的运作方法吹奏，时值85拍。顿吐难度大一点。

湖边的孔雀

竹楼情歌

演奏说明： 此曲是一首广为流传的葫芦丝、巴乌独奏曲，以其动听的旋律、真挚的感情，使众多的爱好者及演奏者为之陶醉。

侗乡之夜

(巴乌独奏)

杨明 曲

演奏说明：这是一首旋律明快流畅、让人激动的巴乌独奏曲（用大葫芦也可演奏），演奏时要注意旋律的连贯。

竹林深处

(葫芦丝独奏)

杨正玺 龚全国 曲

演奏说明：该曲取材为广泛流传于德宏潞西地区的傣族情歌调，又名"串姑娘""串"。它描写了小卜帽（傣族小伙子）在月明星稀的晚上站在心爱的小卜少（傣族小姑娘）竹楼下用葫芦丝倾诉爱慕的心情。葫芦丝轻、飘、柔的特殊音色在该曲里得到淋漓尽致的展现，是葫芦丝音乐中的精品。

关于曲谱：此曲与原作有些出入，但同步于李春华老师的演奏作品。

渔 歌

(巴乌独奏)

严铁明 曲

演奏说明：渔歌是民歌的一种，为打鱼者所唱，主要表现渔民的生活，曲调活泼优美。此曲的演奏从技巧上来说不难，但要注意波音的表现，手指和气息、舌头的配合要恰到好处，还要注意强弱的表现。可用大葫芦演奏。

蓝色的香巴拉

(葫芦丝独奏)

李春华 曲

藏族民歌风 自由地

演奏说明：该曲描写了美丽的藏区风光。洁白的哈达，蓝色的天空，草原上的牛羊，以及耸入云层的雪山，勾勒出一幅人间仙境般的画面。

金色的孔雀

（葫芦丝独奏）

于天佑　胡运籍　曲

欢乐的泼水节

（葫芦丝独奏）

1 = D 2/4

周成龙　张祖豫 曲

（引子）慢板

红河谷

(葫芦丝三声部)

加拿大民歌
宋乐 改编

$1=\flat E$ $\frac{4}{4}$

小 白 船

(葫芦丝二重奏)

朝鲜童谣
张晓峰 改编

梦里水乡

(葫芦丝独奏)

第六章　原创作品

葫芦丝之恋

（歌曲版）

宋乐 词曲

1 = F 3/4

中速 激情地

| 3̣ - 5̣ | 3 3 - | 1 - 2̇1 | 6̣ 1 6̣ 1 6̣5̣ | 5̣ - - | 5̣ - - | 3̣ - 5̣ | 3 3 - |

葫芦丝哟，　轻柔飘逸音色美，　　　　　　葫芦丝哟，
葫芦丝哟，　身姿飘逸似阿妹，　　　　　　葫芦丝哟，

| 5 - 3 5 | 3 1 | 6̣ 2 | 2 - - | 2 - - | 3 - 2 | 3 - 3 5 | 3 - 2 1 | 6̣ 1 6̣ - |

天籁之声惹人醉。　　金孔雀故乡的奇葩，
风情万种你兼备，　　滇风傣韵民族情，

| 6̣ - - | 5 3 5 | 3 - 3 | 3 - - | 5·121 | 1 - - | 1 - - | 1 3 5 |

　　　　绚丽七彩娇妍花蕾。　　啦啦啦，
　　　　柔柔乡音梦中相随。　　啦啦啦，

| 1 3 5 | 5 6 6 6 | 5̌6 - - | 6 - - | 6 5 3 5 | 5 - - | 6 6 6 | 5· 6̣ 3 |

啦啦啦，啦啦啦啦，　　哎嗨哟，　　金色的葫
啦啦啦，啦啦啦啦，　　哎嗨哟，　　金色的孔

| 5 - - | 5 - - | 3̌5 1·3 | 2 1 2 | 2 - - | 3 5 6 | 2 3 7 - | 7 - - |

芦，　　清清的玉湖，　　迷人的故事，
雀，　　秀丽的凤尾竹，　　心中的神话，

| 5̣ 6̣ 1 | 1 - - | 1 - - | (2 3 5 3 2 | 1 2 3 1 6̣ | 5̣· 6̣ 3 | 2· 6̣ 1 | 1 - -) |

不朽传说。
你我再书！

||: 6 6 6 | 5· 6̣ 3 | 5 - - | 5 - - | 3̌5 1·3 | 2 1 2 | 2 - - |

金色的孔雀，　　秀丽的凤尾竹，

| 3 5 6 | 2 3 7 - | 7 - - | 5̣ 6̣ 1 | 1 - - | 1 - - :||

心中的神话，　　你我再书！

rit.

| 3 5 6 | 2 3 7 - | 7 - - | 5̣ 6̣ 1 | 1 - - | 1 - - ||

心中的神话，　　你我再书！

葫芦丝之恋

傣乡春早

(葫芦丝独奏)

宋乐 曲

附录

常用符号列表

调整和加入的新符号

符号	名称	记谱	演奏方法
（新）Z	直吹	Z Z **1** - - - \| **1** - - - \|	闻花似的吸气，小腹收，腹部向外扩张后保持支撑状态，慢慢呼出气息
⊙	轻吐	⊙ ⊙ ⊙ ⊙ \| ⊙ **1 1 1 1** \| **1** - - - \|	按直吹的方法，字念"突"，舌尖轻触牙龈，气息不断
>	重吐	> > > > **1 1 1 1** \|	气息方法同上，字念"突"，口劲有力，保持一拍，牙龈有力，气息不断
TO	单吐	T T T T **10 10 10 10** \|	气息同上，腹部顶住，字念"脱"，口劲微笑有力，舌尖抵牙龈，保持半拍时值，气息力点在腹部
▼	顿吐	▼ ▼ ▼ ▼ **1 1 1 1** \|	口劲口风扎实，字念"滴"，轻跳不粘，气息力点在腹部

常用演奏符号

符号	名称	记谱	演奏方法
⌒	连音线	1 2 3	
V	换气	5 V 5	两音之间吸气
TK	双吐	T K T K 1 1 1 1	舌头作"吐苦"的动作，产生断音
TTK 或 TKT	三吐	T T K T K T 1 1 1 1 1 1	舌头作"吐吐苦"或"吐苦吐"的动作，产生断音
−	保持音	1̄	
>	强音	> >1 1	吹足时值
tr	颤音	tr 1	1212121 一般颤自然音阶上方二度
3 tr	三度颤音	3 tr 1	1313131 上方标定数字为往上颤的度数
╯	上滑音	╯3	由某一个音上滑到 3 音
╲	下滑音	╲3	由某一个音下滑到 3 音
⋈	叠音	⋈ 2	极快的上倚音，从 3 叠向 2
ǂ	打音	ǂ 2	极快的下倚音，演奏为 ¹2
∿∿∿	腹震音	∿∿∿ 3 − − −	小腹的肌肉颤动，使气流产生波动
o∿∿∿	虚指颤	o∿∿∿ 3 − − −	用手指快速扇动下方三度音而产生音波
∼	上波音	∼ 2	本音和上方音交替 1 次或 2 次
∼	下波音	2 ∼	葫芦丝实际演奏中不常用

基础乐理符号

一、音的长短和音符（以 5 为例）

全 音 符	4 拍	**5 - - -**
二分音符	2 拍	**5 -**
四分音符	1 拍	**5**
八分音符	$\frac{1}{2}$ 拍	**5̲**
十六分音符	$\frac{1}{4}$ 拍	**5̲̲**
三十二分音符	$\frac{1}{8}$ 拍	**5̲̲̲**

二、拍号

表示拍子的记号，叫作"拍号"，一般标记在乐谱的左上方，如：$\frac{2}{4}$、$\frac{3}{8}$、$\frac{2}{2}$。拍号中分子表示每小节的拍数；分母表示以某种音符为一拍。例如：

$\frac{2}{4}$ → 每小节 2 拍
→ 以四分音符为 1 拍

$\frac{3}{8}$ → 每小节 3 拍
→ 以八分音符为 1 拍

$\frac{2}{2}$ → 每小节 2 拍
→ 以二分音符为 1 拍

常用拍号：

四二拍 $\frac{2}{4}$

四三拍 $\frac{3}{4}$

四四拍 $\frac{4}{4}$

八三拍 $\frac{3}{8}$

八六拍 $\frac{6}{8}$

三、休止符

表示声音停顿的符号，叫作"休止符"，用"**0**"来表示。休止符和音符一样可分为全休止符、二分休止符、四分休止符、八分休止符、十六分休止符等。

四、附点音符

带有附点的音符叫"附点音符"，写在音符右边的小圆点"·"叫附点，附点的作用是将原音符的时值延长一半。常用的附点音符有：

附点四分音符　　　　5· = 5 + 5

附点八分音符　　　　5· = 5 + 5

附点十六分音符　　　5· = 5 + 5

五、小节线、小节、终止线

| 小节 | 小节 | 小节 ‖

小节线　　小节线　　小节线　　终止线

六、弱起小节

歌（乐）曲开始的第一个音起于小节的弱拍（或强拍的弱位置），叫作"弱起小节"。小节内所缺的拍数由乐曲最后一小节补足，即首尾两小节合起来是一个完整的小

节。例如：

$$5 | \dot{1} \cdot \underline{\dot{7}\dot{2}}\underline{\dot{1}5}\underline{3} | 6 - 4 \cdots\cdots \dot{4} | \overset{\text{结束句}}{\dot{3} \cdot \underline{\dot{3}}} \dot{2} \cdot \underline{\dot{2}} | \dot{1} - - \|$$

七、反复记号

序号	反复类型	标记法	唱（奏）顺序
1	从头反复记号	A ǀ B ǀ C :ǀǀ	A→B→C→A→B→C
2	从头反复记号	A ǀ B ǀ C ǀǀ (D.C.)	A→B→A→B→C
3	部分反复记号	A ǀ B ǀǀ: C ǀ D :ǀǀ	A→B→C→D→C→D
4	部分反复记号	A ǀ B ǀ C ǀ D ǀǀ (D.S.)	A→B→C→D→C→D
5	各遍结尾不同的反复	A ǀ B ǀ C ǀ D :ǀǀ E ǀ F ǀǀ	A→B→C→D→A→B→E→F
6	跳跃式反复记号	A ǀ B ǀ C ǀ D ǀǀ E ǀ F ǀǀ	A→B→C→D→A→B→E→F
7	跳跃记号（简称"跳龟"）	⊕ ⋯⋯ ⊕	表示唱（奏）到"⊕"处跳过此记号之间的部分
8	相同小节的反复	A ǀ ⁒ ǀ ⁒ ǀ	A→A→A 表示第二、三小节反复第一小节
9	小节内相同部分的反复	ǀ A ⁒ ǀ	表示第二拍反复第一拍
10	自由反复记号	ǀ A ǀ B ǀ C ǀ	表示记号内可自由反复若干次

八、力度记号

意大利文标记	简写	标记法	说明
pianissimo	*pp*	*pp*	很弱
piano	*p*	*p*	弱
mezzo-piano	*mp*	*mp*	中弱

(续表)

意大利文标记	简写	标记法	说明
mezzo-forte	*mf*	*mf*	中强
forte	*f*	*f*	强
fortissimo	*ff*	*ff*	很强
diminuendo	*dim.*	>	渐弱
crescendo	*cresc.*	<	渐强
sforte	*sf*	*sf*	个别音加强
forte piano	*fp*	>	强后即弱
filer le son	filer le son	< >	渐强后渐弱

考级参考曲目

中国民族管弦乐学会葫芦丝、巴乌考级曲目

（中国民族管弦乐学会 2011 版）

第一级：

金孔雀轻轻跳/打水姑娘/妈妈的吻/桔梗谣/月儿弯弯照九州/花孔雀/苗家姑娘过山来/月牙五更/崖畔上开花/知道不知道/孟姜女/军港之夜/高山青/摇篮曲/夫妻双双把家还/友谊地久天长

第二级：

有一个美丽的地方/远方飞来的金孔雀/阿里里/采蘑菇的小姑娘/竹情/芒市坝子山歌（喊麻勒勐）/婚誓/金风吹来的时候/葬花吟/蝴蝶泉边/星星索/金扁担/人们向往的地方/山歌送亲人/我心永远相依

第三级：

月光下的凤尾竹/好花红/美妙的金葫芦/快乐的小孔雀/阿佤人民唱新歌/彝族酒歌/梅花三弄/达斡尔欢歌/月夜/会唱歌的金葫芦/天水情/彝家欢歌/珠江春潮/弯弯的月亮

第四级：

幸福日子/湖边的孔雀/花腰寨/美丽的西双版纳/追鱼/版纳之夜/彝家欢度火把节/沂蒙春来早/黑马踏青/花腰欢歌/晚霞/塞北新曲/梦里江南/赶摆路上/火把节之夜/洱海晚风/康定情歌/暮归/抒怀/瑶族舞曲

第五级：

竹楼情歌/多情的巴乌/花腰情/节日的德昂山/瑞丽美/傣家情/草原美/红叶/花腰卜

少/哈尼欢歌/苗岭春早/神奇的山寨/花腰恋歌/渔村晚霞/信天游/芦笙恋歌/阿昌情深/边寨之夜/彩云大理/版纳风光/版纳春光/太行欢歌/赛江南

第六级：

迎春/傣乡晨曲（二重奏）/傣寨情歌/侗乡之夜/勐养江畔/北京的金山上/美丽的金孔雀/篝火狂欢夜/踏歌傈僳山/欢乐的嘎光/滨湖春晓/勘探队员进山寨/大爱无疆/南国情韵/梦中的新娘/高山族舞曲/金孔雀与凤尾竹

第七级：

远方的客人请你留下来/春满傣乡/姑娘生来爱唱歌/沂蒙风情/竹林抒情/景颇山上/黄土谣/祭海/孔雀姑娘/同心结/思念/牧歌/草原情思/情深谊长

第八级：

渔歌/木鼓神韵/黄土情/傣乡情歌/天乐/竹林深处/乘风/赶摆/节日/云岭/赶牲灵/草原恋歌/拉祜情/迷人的葫芦箫

第九级：

金色的孔雀/打跳欢歌/草原上升起不落的太阳/傣乡小夜曲/茶歌/断桥残月/苗语花香/蓝色的香巴拉/边寨春早/秋枫

第十级：

古歌/湖上春光（加键巴乌独奏）/梨花雨/春到草原（加键巴乌独奏）/灞柳情/雪莲花开/欢乐的泼水节/佤寨欢歌/凤叶恋

各级别考级要求

(上海音乐学院 2008 版)

第一级（初级）

要求有一个好的、健康的、优美的持笛（拿乐器）和演奏姿势。

手指运动自然而不别扭；演奏葫芦丝，左右手的食指第二指节以上的各部位不要靠在副管上。

追求科学的吸气和吹奏（运气）方法。

掌握全按作 **5** 的指法。

掌握起音和演奏同音重复时的吐音（轻吐）技巧。

演奏乐曲，节拍、节奏、速度要准确，稳定，音准好。乐曲演奏得尽量完整，开始要自然，结束处有结束感。

第二级（初级）

在第一级总要求的同时，初步掌握滑音、打音、叠音、虚指颤音等技巧。

掌握低音 **3** 和中音 **4** 的指法（全按作低音 **5**），且要求音准好，音响尽可能清楚，不含混。

通过以曲带功的方式，初步学习全按作 **1** 的指法。

葫芦丝演奏要求在一些乐曲的某些地方开放附管，开闭附管要讲究技巧，不允许因开闭附管而影响音乐的正常进行，除非是在过门中开闭附管。

第三级（初级）

在强调前两级各项要求的基础上，考生应该进一步掌握好呼与吸的运气技巧。更熟

练地掌握滑、打、叠、虚指颤音等技巧，各吐音技巧应进一步地得到掌握和巩固，否则不容易完成好本级中一些乐曲的演奏。

要求较熟练地掌握倚音、波音等演奏技能。

较熟练地掌握全按作 **1** 的指法。开始接触全按作 **2** 的指法。

第四级（初级）

在强调前面各级总要求的前提下，演奏要求有一定的音乐表现。更为强调乐曲的完整性。

基本掌握双吐、三吐技巧。

第五级（中级）

准确地完成乐曲中要求的各项技巧。

要求快速完成双吐、三吐乐段，不能减慢速度用单吐去演奏。演奏要有激情，有音乐表现力。

第六级（中级）

强调前面第一至五级提到的各项要求，特别是第三、四、五级中有关呼吸运气、演奏技巧、音乐表现和演奏情感等方面的要求。

进一步掌握筒音作 **2** 的指法技巧。

第七级（中级）

应该全面、准确地达到所演奏的乐曲在技术、技巧方面的各项要求。

你已掌握了一个较好的、较为规范的呼吸运气技巧，并且运用得比较自如。

由于你已经有了认真的、较完美的音乐处理，而且演奏有表现、有激情，因而你的演奏应该具有一定的音乐感染力。

到了第七级，你同时应该掌握筒音作 **3**、**4** 等的指法技巧。

第八级（高级）

你已经到了第八级的程度，所以你应该已熟练地掌握葫芦丝、巴乌最主要的演奏技术技巧，对于前面级别中提到的有关要求，尤其是第七级总要求里的内容，你应该做得更好、更完美。

后 记

此书的撰写得到了苏州市民族管弦乐学会的大力支持，苏州市老年大学、苏州市姑苏区老年大学的鼓励，苏州市民族管弦乐学会葫芦丝、巴乌、陶笛专业委员会全体新老会员的关爱，以及广大老少学员们所给予的无私配合。

特别感谢王利健、阿来、汤定军、凌屺亨、季佩民、宋寅旻等老师、爱徒、家人、朋友的鼎力相助，你们为本书的出版提供了精神支持和技术支持。感谢汤有方先生、许峰先生的图片资料和修改建议。感谢所有帮助和鞭策我的朋友们！感谢前辈老师们在曲目信息资料等方面给予的帮助！